印海博藝

甲申春搏萬年

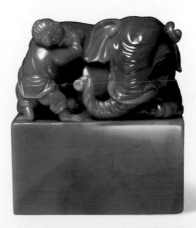

封面署耑 吳平教授

印海博藝

——廖德良印鈕藝術與篆刻名家選粹——

{ 目錄 }

[自序]

　　台灣有這麼好的印鈕，這麼精彩的印家，而且集結了最完美的印材，卻總是難以三全齊美，想想古人對於珍玩「曾經過眼」是多麼寶貴的緣分，今人叨天之幸可以把玩，竟然暴殄天物，不是佳印毀於拙鈕，便是良鈕斷於劣質印面，令人痛惜不已。

　　如今，這麼一個全面提升知識水平的重大使命，終於有「典藏藝術家庭」毅然扛起了重擔，使印石文化走出有感性而無知性的玩物喪志，入於有知性更富於感性的玩物養志，背後主要的功臣則是中華民俗藝術基金會執行長林明德教授的倡議促成，值得欽敬。張羽萍小姐亦為本書挹注不少心力，爰誌卷首，一併申謝。特別是尹如蘭小姐的適時出手，本書才能以脫胎換骨的面貌呈現在讀者眼前。

　　仁慧既癖於斯道，有感於印鈕是立體的印面，印面是平面的印鈕，二者璧合才能使印藝宏大。承蒙林教授不棄，爰就所知所見忠實地表述出來，就是得力於這份寫作過程中源源而至的感動，若有不妥與未竟之處，請諸位方家匡余不逮之際棄瑕揀瑜，共饗斯文。

癸未年靜秋好日謹識於永和愧廬

[修訂版序]

　　自《印海博藝》二〇〇四年問世，轉瞬已過十七個年頭，拜附麗書中鼎鼎人物之勝所賜，很快地就達成預期的銷售目標，靜待花枝綻放之日。尤其廖德良老師自二〇〇八年榮獲台北市文化局審定為「無形文化資產傳統藝術保存者」，接著又在二〇一八年榮獲福建省文化廳審定為「非物質文化遺產傳承人」的殊榮，接連榮獲海峽兩岸頒予傳統藝術薪傳獎的肯定，這是成書之初尚未出現的局面。二〇一六年行政院啟動「無形文化資產保存維護計畫」，責成地方政府落實具體方案，廖老師即成為台北市政府文化局首批受到推薦獲得推廣補助的對象。於是廖老師便以《印鈕工藝文化網路公開傳習暨推廣計畫》為名，展開一系列的人才陶鑄工程，短短五年內就已有豐碩的成果斬獲，諸如黃心音、羅淑嬌、陳沛逸、劉賢明、陳瑋蒂等，都交出亮眼的成績單，連與廖老師私交甚篤，長期耳濡目染的朱淑霞女士也日久有得別有會心，相石構思不時有神來之筆，精誠所至也營造出自己的一片天。

　　然而就在這一片榮景在望的耕石歲月裡，堪公吳平大老於二〇一九年百歲高齡精彩謝世，其畢生印作為金石家爭相庋藏，前有柯詩安、杜三鑫步其餘韻，後有李紹陽大放異彩，亦堪告慰其諄諄化育後學，紹述鄧散木印風之初衷。風姿倜儻的霞翁薛平南教授以及為初版作序的蔡明讚理事長，亦相繼於去年、今年先後假國父紀念館中山國家畫廊，盛大隆重以「翰墨舞霞天」及「典則潮風」為題舉辦個展。而薛志揚老師亦栽培出在各獎賽中屢拔頭籌的鄭俊逸、林建輝以及鈕印雙輝的羅淑嬌，幾位各有丰采，儼然已成明日之星，班長洪振明更恣其調和群倫的魅力，促成在蕙風堂宣圖部藝廊辦了一場「書聲石韻」的小書齋篆刻游好會師生首展，而我這臨陣逃兵亦樂於厚顏在此借光一沾以自娛。

今年四月與薛志揚老師晤面敘舊，提及再版的構想，我們師徒相識廿三載，歷經人世摧剝之變，然昔日燈下問藝六年光景如在眼前，而今展讀往昔歌頌叔眉師的仿古舊作，雖不諳音律難敵專家法眼，然當年率性而為快意毹氍，誠平生樂事。在邁入人生新的階段，禍福俱泯，渣滓全融，曾經擁有，了無遺憾，特有時光倒流，刻骨銘心之感。而後承蒙老友陳偉達緣牽蓋亞文化公司陳常智先生慨允承擔再版工作，才使得本書在我耳順之年重新面世，為欣欣向榮的印壇才子佳人提供薪傳的參考素材，並一償我勘誤舊作的夙願。而李紹陽先生鼎力支持提供大量作品，並親述由來以充實堪公一脈之篇幅，圖文並茂中率見紹陽仁兄發揚蹈厲之雄風，尤其令我振奮雀躍。是以鼓足餘勇，重拾往日情懷，推敲琢磨，反覆斟酌，唯恐有未盡周延之虞。

回顧既往，當年在彰化師範大學林明德教授推薦下戰戰兢兢接下撰寫本書的使命，原本計畫列為中華民俗藝術基金會主編的民俗藝術叢書之一，後來我幡然改慮由典藏藝術家庭出版。古人說「文章千古事，得失寸心知」，中間投入許多心血來構思撰述，誠為平生無法重演之過程。走筆至此，赫然想到民初耆宿馬一浮先生以「玩物喪志」作為一生行持之警句，先父在世對馬先生思想極為嘆服，展讀遺音二人所見多有契合，此際亦與我寫作本衷若合符節。為紀念裁成我習篆甚力的先父逝世五週年，遂懇請心目中的「鳥蟲篆達人」劉冠意小姐成印一方，以誌此勝事告成，亦增美印壇相輝之誼。

茲值發刊在即，謹此獻禮用申本書領銜人物廖德良老師今歲喜壽之慶，並追述時賢盛舉一二，聊誌所感，爰為之序。

迻錄舊作兩首，用誌與叔眉恩師情誼

【石陣行】叔眉師書法篆刻首展賦呈		【長干引】賀叔眉夫子艾壽	
薛夫子　夜登樓	瞵視昂藏志滿胸	河濱堤畔樓上樓	半百夫子騁風流
鴻儒四壁留褒筆	龍賓虎僕瑞氣融	洗硯不勞魚吞墨	烹茶猶喜竹香多
印床刻刀歲華侵	由來兩紀沐壯風	伸紙運思翻玄浪	架床管城起巍峨
行刀如劍石上走	縱橫飛屑氣如虹	動靜語默甘養拙	興來襟懷欽磊落
岩灰落定魂魄見	退筆如山亦媿容	近川夙承鳴鳥趣	遠遁機鋒逞詆訶
薛夫子　印封侯	弱冠傾心隨漸翁	不涉莊老已名士	未語洙泗亦清澈
行事古風懷高義	無住榮利性謙沖	高蹈不減孺子懷	慕義何讓焚券客
芙蓉杜陵驚知己	印材入手俱崢嶸	平生幡然驚俗面	遊戲神通眾仰澤
後生傳承欣有託	前代書家憾未逢	叱吒且酬漸齋舞	推心猶彰我思歌
華夏篆藝江山定	從此薛門承宗風	君家屢眮自有夢	永福橋邊煉金戈

千禧年十一月廿五日　崔仁慧　呈稿　　　中華民國九十四年十二月仁慧　呈稿

邊款濕搨 4.6×7

蠣戲 2.1×4.6
劉冠意 刻

辛丑大雪　崔仁慧　謹識

壹 概說

　　中國人對璽印幾千年來都抱持著極為敬慎的態度，它不但是個人信實的「分身」，同時更是封建時代用來旌表身分地位的產物。在歷史的千錘百鍊之下，便形成了世界獨有、義涵豐富的篆刻藝術。

　　而這些作為璽印的材質，主要都是取自蘊藏在地下幾千萬年的礦脈，在近兩三百年才大量被發掘出來，其材質之精粹，昔人有「入手蕩心」，「不敢久視，恐相思耳」之語，其品類之豐，質地之美，「雖王公家不侔也」。

　　同時，印石更兼具中國人「玩物養志」的理念，從而擷取其「溫潤如玉」的特性以涵泳君子之德；可想而知，這些靈動嬌美的印石在一兩百年前無疑是貴族的珍玩，絕佳的貢品，對一般百姓而言根本是無緣之物。

　　尤有甚者，對於昔稱「印鼻」的印鈕所呈現的藝術效果，更是幾千年來「圖騰文化」的濃縮。打從遠古時期，這些反映在鼎彝禮器上的構圖，無一不是高度文明的產物，而印鈕更往前邁進了一大步將它立體化，使印材得到無與倫比的生命力。這樣的工藝成就，結合原先的印面篆刻藝術，乃成為極其珍貴的文化資產。因為印面所呈現的筆意、刀法、結構、學養，蘊含了更豐富的高度美學，我們很難找出第二個能在方寸之間涵蓋五千年文化的精緻藝術。

　　然而近百年來世局動盪，在離亂摧剝之下，這些文化的結晶有式微之憂；高明之人不復多見，徒然洋溢著一股粉飾過的

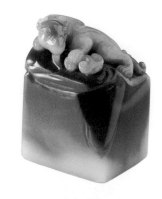

壽山芙蓉巧色：螭

繁榮假象。所幸天可憐見，這份珍貴的文化資產在寶島傳承下來。本書的撰述，即著眼於諸位足以代表印材鑑定、印鈕藝術與印面篆刻的泰斗級人物，並特別將印鈕御工千古不傳之祕，在廖德良大師的引領下，逐一揭開神祕面紗，瞭解如何選石、如何品相、如何構圖、如何奏刀、如何修琢？來成就這一尊一尊滌憂夫煩、玲瓏剔透、把玩不厭的人間極品。然後我們才會恍然大悟：何以廖德良的作品屢屢為篆刻名家所爭相蒐羅打聽，以期留下價值非凡的絕世合作。

　　希望這一項精心策劃的璽印巡禮，能帶給您耳目一新，別開生面的感受，從而珍惜每一分歷劫猶存的文化傳承。

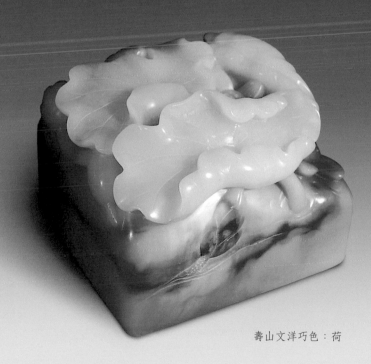

壽山文洋巧色：荷

貳 印石簡介

　　從文獻考察，中國早在三千多年前的晚商周初之際，就有璽印的使用。「璽」字古從金從尒，到唐武則天，以諧音不吉為由廢「璽」為「印」沿用迄今。據學者的研究，官印的使用是著眼於權力的行使，等於是「本尊」的「分身」；私印則是書信券契的「徵信」性質，同時也出現等於後來「納福」作用的閒章。不過取材十分豐富，銅、玉、銀、骨、角、石、陶、金、鐵、木、牙、竹根、珊瑚、鎏金等材質，均曾出現在璽印考古的成果之中。

　　然而，隸書雖然是漢代通行的文字，但在印面的表現上，卻高度保留了秦代小篆的文字之美，線條靈活而不草率，疏密自如而不彆扭，規矩中帶質樸而不花俏。這是中國篆刻史上第一個黃金時代，基本上以銅煉鐵鑄居多，流行於這個階段的篆刻字體後世稱之為「繆篆」。

　　歷經了一千多年來到元末，在吳敬梓（1701—1754）筆下《儒林外史‧楔子》裡善畫荷花、梅花的浙江諸暨人王冕（1287—1359），以花乳石（青田石）治印；兩百年後，明代正德、嘉靖年間，蘇州人文彭文三橋（1498—1573）（文徵明之子）又以處州（浙江境內）燈光凍治印，開啟了石印風氣之先，弟子何震（1530？—1606）發揚光大成為「徽派」之宗，此後便蔚為時尚，四百年間，由「西泠八家」（丁敬、蔣仁、黃易、奚岡、陳豫鍾、陳鴻壽、錢松、趙之琛）的浙派開創局面，隨後皖派繼起，且後來居上，將篆刻藝術帶入空前的黃金時代。

巴林：饕餮

有道是「巧婦難為無米之炊」，如果沒有石材的大量開採，篆刻家就像失去舞台的名伶，怎的也無施展機會。好石材落入良工之手，就像千里馬欣逢伯樂，搖身一變，登時蹄勁驊揚，神采煥發，成為眾所矚目的瑰寶，否則落難於庸工俗匠之手，千里馬折騰成了驢兒樣，就是妙手也難回春。印藝如此，書道亦然：書法家一旦碰到上好的文房四寶，很難不「神融筆暢」，豪興大發。當代名書篆家王壯為先生（1909—1998）當他以名句「龍賓虎僕要人豪」入印之際，想其當下襟懷必然與米芾（1051—1107）巧遇澄心堂老宣有著同樣的痛快淋漓與豪情萬丈吧！

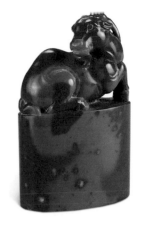

馬背：羊

石材品相之高絕處，載諸典籍；清代黃任《秋江集》有詩為證：「神骨每凝秋潤水，精華多射暮山虹。愛他冰雪聰明極，何只靈犀一點通。」高兆《觀石錄》有道：「貴則荊山之璞、藍田之種，潔則梁園之雪、雁蕩之雲，溫柔則飛燕之膚、玉環之體，入手使人心蕩。」是書又載：湛一詣友人居陟盧觀石，方開篋，趨令掩櫝，笑曰：「不敢久視，恐相思耳！」愛石成癡，堪稱一絕。前人盛讚：「花如解語還多事，石不能言最可人。」良有以也。

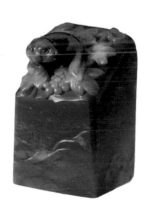

壽山三色芙蓉：松鼠葡萄

職是之故，篆刻藝術能發揚光大於有清一朝，端賴壽山石與刻家的相得益彰。當然我們不必臆測壽山石開採出來的確切年代，但早在宋代墓穴中就發現以壽山石雕製成的殉葬物品，可以想見其石質與刀感儼然已獲石匠的青睞，隨著日益興盛的篆刻風氣，壽山石很快就成了篆刻界的新寵。

　　壽山石是一種開採自閩省福州市壽山鄉及月洋鄉的葉臘石。種類極為可觀，主要分為三大系統，即：高山、月洋與旗山；高山系，又分田石、山坑與水坑。田石以田黃為尚，水坑以坑頭洞、水晶洞為佳，山坑品目尤為眾多，以杜陵、善伯著稱；月洋系以芙蓉稱冠，總計壽山石類不下四百種。

　　其中夙有「壽山三寶」美稱者為：田黃、芙蓉、杜陵，乃基於其「凝膩溫潤，佳石勝玉」的特質使然。其他像浙江昌化石、青田石亦極負盛名，雞血石以昌化價位遠勝巴林之上，所以也有：田黃、雞血、芙蓉為「印石三寶」的說法。晚近，在壽山石礦脈趨於枯竭之際，業者相繼推出了新的石材，質美量大，成為市場新寵，薛平南教授（1945—）遂以「新壽山三寶」稱之（新芙蓉、文洋、水坑）；同時又在內蒙古開採出新的礦脈，名曰巴林石，亦不乏精品，頗受歡迎。

　　既然印石的品類光是福州一地就如此豐富，面對琳瑯滿目的材質，自然應該在美學領域有更細緻的分工，於是印鈕乃繼印面、印材之後，自成一套美不勝收的學問。尤其當前在海峽彼岸有心人士的奔走下，壽山石人氣之盛，大有躍升為「國石」地位的跡象，這是我們所樂觀其成的。

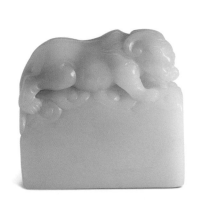

巴林：蒲牢

壽山芙蓉巧色：荷

壽山水坑：螭

參 廖德良先生身影

一、 柳暗花明又一村　木雕生涯奠刀工

　　廖德良先生，一九四五年三月出生於台北縣新店鎮，年少從名師習木雕。迨一九六三年，來台福建藝人西門派陳可駱先生（1912—2002）及東門派林元珠之孫林天泉先生，無意間發現作為耐火磚原料之韓國臘石竟類似福州壽山石，乃召募嫻熟的刻工進行石雕工作，從而開啟了一段台灣印石因緣。當時，廖德良的木雕師父與彼等相識，便介紹弱冠之年的廖德良參與其事；累積十年工夫，從木刻師傅轉入石刻的廖德良，便已深深愛上此一獨門絕活，進而嶄露雕琢造型方面的長才。

二、 風從虎兮雲從龍　陳林二師啟新猷

　　講到印石淵源，一定要從陳可駱談起：台灣對印石本來是比較陌生的，老一輩的人少有篆刻活動與印石收藏，台灣之所以能有印石，與陳可駱有絕對的關係。

　　福建以多山之利，木雕、漆器均極盛行，明代又開發出芙蓉石，各種石材應運而生，所以藝術風氣興盛，不少人業此為生。陳可駱是一位

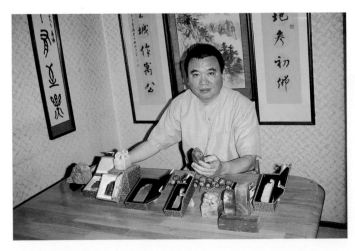

廖德良留影

佳趣勝於楊（玉璇）周（尚均）
為廖君德良雕師杉雨丁巳（1977）孟春

傳奇人物，祖先歷代經營印石生意，父親陳壽柏擅長治漢印，是福州當地頗負盛名的篆刻家，店面稱為「青芝田」。這樣得天獨厚的環境佔了很大的優勢，加之以南宋朱熹長期教學於此，所以當地文風鼎盛，歷久不衰。

　　其次，就閩省石雕藝術而言，有東、西門派系之分，東門派講究精緻，西門派講求拙趣。後來，東門派元老林元珠先生的嫡孫林天泉來到台灣，而串連彼此的關鍵人物就是陳可駱。講到陳可駱來台灣的過程非常具有戲劇性：當時正處於一九四八至四九年國共戰爭時期，戰事已蔓延到福建一帶，盟國派遣了為數不少的美軍駐紮在馬祖白犬島。某一天，陳可駱與朋友在打麻將，對方便和他商議要前往白犬島做生意。因為美軍喜歡買壽山石，兩人便各扛了兩箱石頭，原先的計畫是乘坐漁船在晚上啟程，往返只須一天，但想不到這一趟白犬島之行，翌日福州卻淪陷了。生意沒有做成，陳可駱只好停留在馬祖，幾年後輾轉來到台灣，這已是五○年代以後的事情，三十年間都沒有再回去過。

心月同光（吳昌碩為刻鈕名家
周尚均遺作治印）

心月同光。其中無渣滓。可知楚臣仁兄定不於此打誑語也。昌碩。石為周尚均所作。尤當球圖視之。老缶記（邊款釋文）。

來台之後，陳可駱在台北市中華路刻印維生，隨後中華商場在六〇年代落成啟用，陳可駱便去投靠一位在商場第一棟開設鐘錶店的親戚，並將他從馬祖帶來的壽山石陳列在鐘錶店的櫥窗內做起生意來。這些東西對當時的台灣而言十分稀奇，自然而然吸引一些撤退來台的老收藏家注意，彼此便因這批石材而結緣。至於後來由福州陸續來台的壽山石業者或刻匠，則因分散各地，甚或改行營生而分道揚鑣。

自此以後，陳可駱不但為這批收藏家媒介印石買賣交易，同時也提供打磨整治石材的服務。就這僅有的兩箱壽山石，對台灣日後印石界的發展，居然產生了意想不到的關鍵性影響。

五、六年後，陳可駱身邊的壽山石已所剩無幾，一位擔任輪機長的親戚來探望陳可駱，提到船上載運了一批要送到日本的韓國石材，與壽山石極為相仿。陳可駱喜出望外，遂請這位親戚為他取得石樣。月餘後，貨船正好載送韓國石來到高雄，用途是碾成粉末燒製耐火磚。陳可駱隨即與廠商取得聯繫，發現這批石材色澤與壽山石稍異，但是刀感硬度果然與壽山石有若干程度的類似，便向廠商挑了一批石材來雕製。為此，他由舊識著手，在台北縣金山鄉找到在當廟公的林元珠之孫林天泉先生，前來協助裁切石材的工作。

在當時，石頭的裁切只能因陋就簡，克難式地先將石頭鑿開，再以鋸木頭的鋸子進行切割，還要克服韓國石無可避免的含砂問題，因此真正能當正材（型製方正的稱為正材）的非常有限，否則只能當擺件。

同時，除了陳可駱、林天泉之外，還有一位當年習木雕階段的同事陳白參與其事，他是福州軍人出身，在台以刻人物、花卉聞名，印畫俱佳，與廖德良的木雕師父熟稔，所以才興起找廖德良合作的念頭，廖德良會與印石結下四十載不解之緣，即肇因於此。而與陳白共事的五、六年歲月，卻影響廖德良最為深遠。

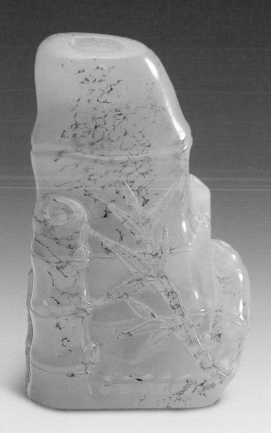

壽山坑頭凍：竹

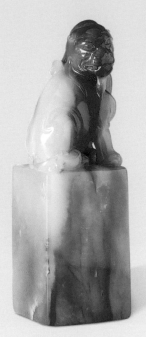

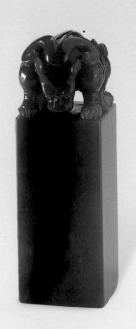

壽山三色芙蓉：蚣蝮

巴林：饕餮

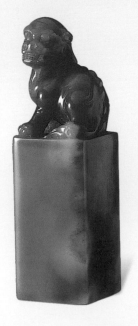

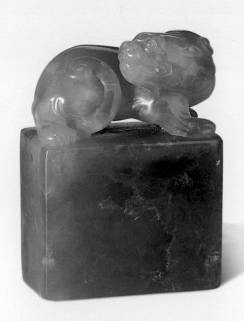

壽山芙蓉：獅

壽山坑頭凍：蚣蝮

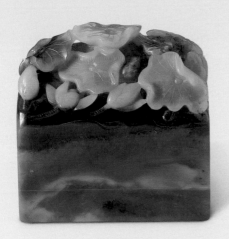

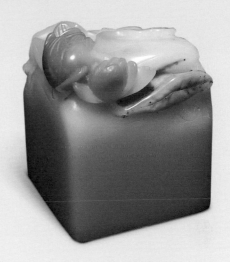

壽山坑頭牛角巧色：荷

壽山文洋巧色：荷

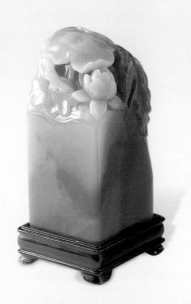

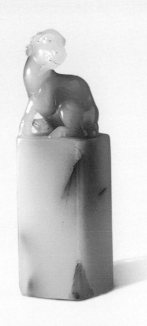

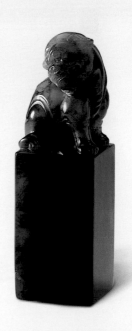

壽山杜陵巧色：荷

壽山芙蓉：羊

壽山黑高山：獅

　　回顧既往，當初幸虧有陳可駱領軍開闢韓國石市場，渡海來台的篆刻家才得以大顯身手，從而帶動台灣篆刻風氣；今天篆刻界能有如此繁榮的局面，皆拜陳可駱先生之賜。

　　一九六三年，韓國石進口一兩批之後，即面臨礦脈枯竭的問題，廠商於是另覓泰國石作為耐火磚的材料，此舉再度為印材注入新血，從七〇年代左右進口，風行至八〇年代。如今看來，當年優質的泰來石可說直逼壽山杜陵坑，價碼飆到數千元，相當於一般人兩個月的薪水。尤其一個有趣的現象，就是當時駐華美軍對於石章情有獨鍾，喜歡刻中英文對照的姓名印，印鈕則襲用木雕慣見的八仙、觀音或壽星等，為當年台灣印材界帶來長達十年的繁榮時期，許多飯店都提供代訂刻印的服務。這段在石頭灰堆裡討生活的歲月，如今想來已成為陳可駱先生指導廖德良的珍貴回憶。所以說，如果不是韓國石與泰來石帶動整個篆刻風氣，台灣印壇也不會有今天的局面。原本是福建省的民間藝術，卻意外地在台灣大放異彩。

　　在台藝匠除了透過一些老收藏家的珍玩來鑑賞之外，另一個特殊的機緣便是大陸自一九六六年起所發動的「文化大革命」，由於高舉「除四舊」的旗幟，十年下來為數不少的珍貴雕件由單幫客從香港帶來台灣，甚至與東瀛交易，往來十分熱絡，使廖德良眼界為之一開，見識到非常多的老石材，成為鑑定老刻工、舊石料的最佳訓練教材。這一時期，形成骨董交易空前繁榮的景象，石坯的進口反而停頓下來。

　　當時開風氣之先的印舖就是在中華路由陳可駱先生主持的；接下來的第二家才是衡陽路的老字號「點石齋」，目前已遷往沅陵街，是由其弟子來台開設的，仍沿用福

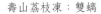

壽山荔枝凍：雙螭

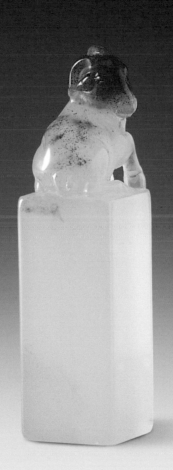

壽山水坑桃花：羊

建老字號。在市場的帶動下，遂有同道起來號召，成立於六○年代的《海嶠印集》便囊括了當年的一時之選，王壯為、曾紹杰、李猷、吳平、王北岳，均列名其中，可謂濟斃盛哉！之後，若干收藏家及愛石人士另組「石頭珍賞會」，由台北市金門街對面的中華牙科張心白醫師，就診所場地之便邀集同好，王壯為、李猷、王北岳、張守積及王粹人，都是與會嘉賓，轉眼三十寒暑，回憶當時大夥兒齊聚一堂，每週交換收藏心得，或翻閱《壽山石考》來鑑定彼此的庋藏，盛況感人。另外，還有梁乃予是已過世的福州派名家高拜石（1901—1969）的學生，而王北岳及王王孫弟子祝祥，這些人對篆刻的推廣，皆功不可沒。除了同道的切磋砥礪之外，盧鐘雄先生更是大手筆傾畢生泰半財富網羅廖德良的印鈕，四十年來典藏已逾兩千方，為廖德良鈕工造詣，提供了最實質的推助動力。

廖德良憶及當年，別有感慨殊深者，即易水王壯為先生是也。蓋壯公待人接物之細緻，誠為所有結識壯公的人最動心縈懷之處，也是最津津樂道的地方。例如壯公疼惜廖德良不世之才，同時也深知廖德良的處境，所以每逢有經濟上較為寬裕的求印者，便交代對方前往廖德良的店面選購石材，還生怕廖德良礙於情面給予太多折扣，隨即特意致電囑咐一番。諸如此類深情厚意的長者風範，在壯公身上不勝枚舉。

當時經常與廖德良聚會的人士，除了陳可駱、林天泉，還有林清卿的小徒弟（以刻「薄意」見長）林鐘藩、林清卿賣鐘錶的兒子、刻人物大擺件的周寶庭徒弟高尊賢等人，都曾在雕刻上有所貢獻。

三、上窮碧落下黃泉　六赴壽山探礦脈

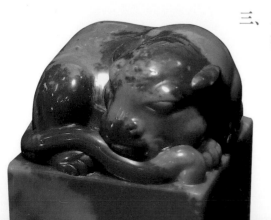

後來，泰來石日益稀少，美軍駐防人數也銳減，廖德良追隨陳可駱先生已十年，便在一九七三年自行

壽山月尾紫：豹

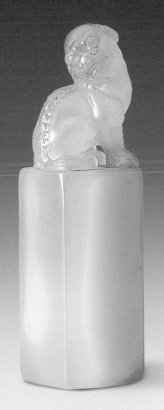

壽山水坑水晶：獅

（尾部開絲之中期作品）

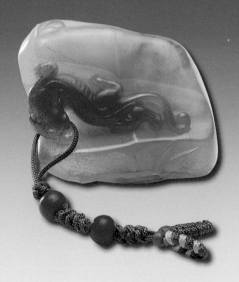

壽山瓜囊紅：竹頭螭（擺件）

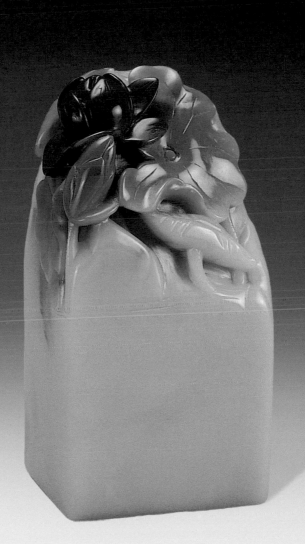

壽山文洋巧色：荷

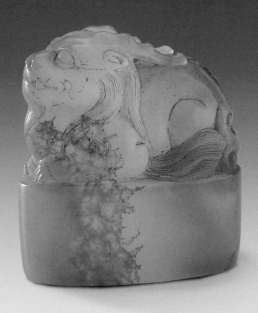

壽山水晶凍：蚣蝮

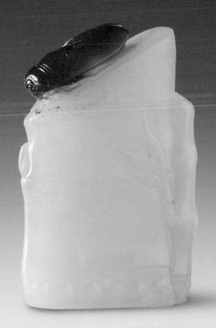

壽山水坑凍巧色：高鳴（竹蟬）

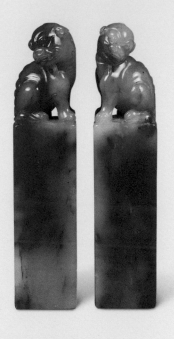

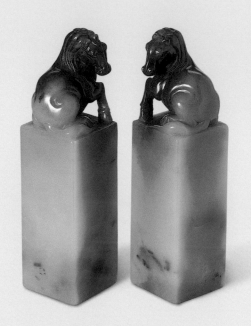

壽山芙蓉對章：獅 壽山芙蓉對章：馬

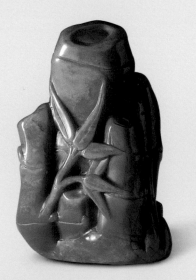

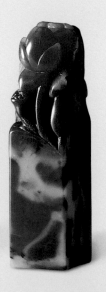

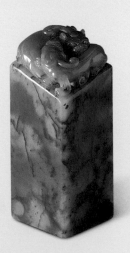

浙江昌化獨石：竹節 壽山芙蓉巧色：荷 泰來巧色：雙螭

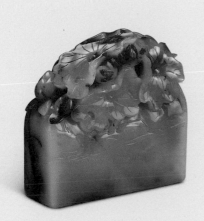

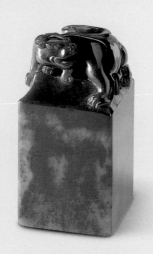

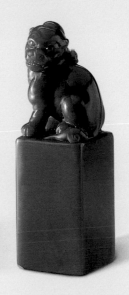

壽山芙蓉：荷　　　　　　壽山水坑綠：盤螭　　　　　壽山水坑牛角：蚣蝮

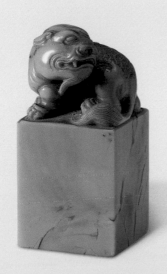

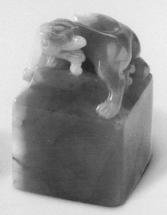

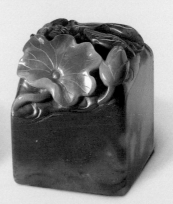

泰來：獅（1981 作）　　　壽山黃芙蓉：盤螭　　　　　壽山杜陵巧色：荷

開業，時值二十九歲。這幾年之間，海峽對岸已逐漸脫離十年文革的陰影，也就是鄧小平經濟改革伊始，大陸恢復壽山礦脈的開採，台灣民間也漸漸開始與對岸流通，大量印石陸續在台灣市面上出現，長達十多年，包括一九七六年起內蒙巴林石的引進。

於是，陳可駱便在一九八三年潛回大陸與家人團圓。年逾不惑的廖德良感到摸索石頭二十餘年來，有一種紙上談兵的感覺，為求得對印材更精確的掌握，便在一九八六年底，風塵僕僕地親赴大陸福州山區陡峭的地下礦脈中，進行印石的尋根之旅，當時福州的開發還很落後，到處是黑壓壓的樹林，坑洞間似乎十分遙遠；接著分別在一九八七、一九八八、一九九二、一九九三及一九九九年，前後有六次之行。晚近一次福州已是一片光禿禿的山丘，所有坑洞一目了然，開採之盛可以想見。每次停留約十天，壽山鄉是廖德良必定造訪之地，而且，要深入礦區爬到盡頭，才能對坑道的高下、礦脈的走向，取得透徹的瞭解。

這才發現像水坑與水凍之間，天藍凍與雞母窩之間，馬背與杜陵之間，其實都因礦脈相鄰而形成石材類似的現象，更重要的是釐清了市場上對田黃的眾說紛紜。原來田黃石是山上的獨石形成的，而獨石來自剝落的礦脈，尤其坑頭及荔枝凍位鄰田坑上頭，這就是何以九成以上田石都有瓜囊紋的原因。如果是杜陵坑的獨石形成的田石，則通體黃澄，絲毫找不到所謂的瓜囊紋。

這些高山、杜陵、坑頭的獨石，無論原先是什麼顏色，一旦形成田石後也維持什麼顏色；所以即使呈現雜色、青色、黑色、灰色甚至花色，並不影響其作為田石的本質。可惜的是普羅大眾每每受到「田黃」一詞的影響而獨鍾黃田，這對其他色調的珍貴田石其實並不公平。

壽山吊筧：雙獅

　　廖德良的這番真知灼見，令我們不得不佩服；而這種辛苦的鄉野調查，薛志揚、陳振諒、柯詩安等人都曾同行。幾百年開採下來，多達上千個坑道，然而真正能兼具產量與品質的，才會予以命名，所以目前有史料可稽查的，僅僅是壽山石就有四百多種品目。

　　猶記得前兩次福州之行，還處於開採鼎盛時期，炸藥聲此起彼落不絕於耳，連田黃的開採都還十分熱絡，之後石材瀕臨枯竭，一天下來已聽不到一兩聲了。就連現在市面上流通的水坑石，礦脈早已被掏光，只好利用幾百年來開挖時堆積在河床兩旁的邊材，來應付市場需求。

　　由此觀之，台灣近四十年印鈕歷史，廖德良全程參與，其影響之深遠，已不言而喻，要說大師是「台灣刻鈕之第一人，也是最後一人」，信非過譽之論。

四、觀千劍而後識器　東西二派冶一爐

　　劉勰《文心雕龍・知音》有云：「凡操千曲而後曉聲，觀千劍而後識器；故圓照之象，務先博觀。」廖德良的工藝立基於博觀，所以治鈕能兼容並蓄，汲取西門派與東門派之長，並在陳可駱、林天泉兩位前輩指點下，目睹許多古鈕及骨董精品，耳濡目染，心領神會，眼界為之大開。然而兩派境界各有所宗：東門派講究雕工精巧，重視外觀；西門派追求拙趣盎然，捕捉神韻。廖德良面對傳統的保守風氣，勇於開創，以磅礡大氣冶二者為一爐，連師父也讚不絕口，欣見弟子成就青出於藍。

五、欲上青天攬明月　嘔心瀝血登擅場

　　廖德良的印鈕藝術，已達爐火純青、變化裕如的境界，所以觀其作品，時而麗質天生，玲瓏可人；時而莊嚴剛勁，威儀騤生；彷彿如虎添翼，點石成金，允為空前絕後之鬼斧神工！此其一也。

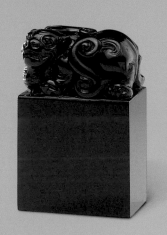

湖南楚石：螭　　　　　　壽山文洋：荷　　　　　　壽山杜陵：獅

壽山掘性杜陵：荷　　　　壽山文洋：荷塘浮鴨　　　　壽山鱟箕：蚣蝮（1989 作，
　　　　　　　　　　　　　　　　　　　　　　　　　尾部開絲之中期作品）

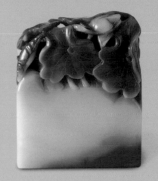

壽山芙蓉：荷　　　　　黃巴林：羊　　　　　壽山芙蓉：荷

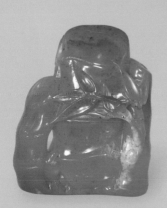
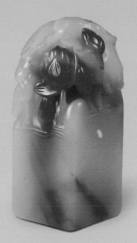

壽山黏岩性杜陵晶：竹　　　　　壽山芙蓉巧色：荷

尤其木雕與石刻風格迥異，廖德良在轉型上，充分掌握到木刻型制不一，可大可小；反觀印鈕佳材難覓，體積勢必小巧，表現於木刻上的無論是圓弧還是長條，均需濃縮擠壓在方寸之間的印鈕上，倘無豐厚的天分，實無法逾越此一鴻溝，此其二也。

其次，木刻視同擺件，側重欣賞，要求寫實逼真；而印鈕講究玩賞，與擺件大異其趣，因此寫意不能寫實，此其三也。

再者，印材為天然礦物，難免有瑕疵、有裂痕，如何避罅隙，剔砂隔，配巧色，鑿鏤空，使之自然渾成，巧奪天工，斷非三五載可成氣候，此其四也。

綜合上述四點觀之，廖德良早年木刻刀工的深厚基礎，發揮了關鍵性的影響，所以在製鈕藝術的表現上遊刃有餘，其精彩處正如趙孟頫（1254—1322）所謂「獅子撲象，全力以赴」。一般作品不是失之於花俏不適合入鈕，便是造型、線條、色澤、姿態失之於牽強附會，而且把玩盤弄，容易刮手。

尤有甚者，有些鈕工竟然無端斲損佳材以遷就寫實，本末倒置，令行家深感痛惜；這些都是工藝家標新立異，急於擺脫傳統的後遺症。讀者緣此，當可瞭解到印鈕的欣賞要領在於「凸顯質感之美、不求相像擬似」，便能明白何以大師作品率皆如古玉般渾樸圓融，極富巧思，使印材與鈕式相得益彰，就是因為廖德良深諳印石把玩的原則使然；一位石友曾有感而發地說：「觀一刀印鈕，有禪味，頓生清涼意。」洵為至論。

六、君子有麝自然香　一刀名號不虛揚

然而廖德良會廣受印壇敬重，自有其可風之處：三十年前，廖德良雖寄居中華商場（忠棟古玩商場）三樓三坪大的斗室中，卻本著不貪不騙的風格，視厄窮為命數，無怨無悔，一心樂在「石裡討生」，也未嘗改易其繩墨。許多親近友人深恐鈕藝將成絕學，勸老師傳衣鉢，老師卻

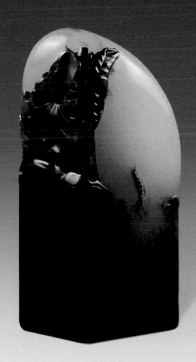

仙遊巧色：荷

壽山芙蓉：環鈕（1981 作）

壽山黃芙蓉凍：雙螭

感慨地說：「這是條不歸路，會得職業病，別害人了！」原來，在廖德良完美作品的背後，竟是隱忍了十幾年的脊椎側彎和背部變形，不時要承受整脊復健之苦，連臼齒都因長年施力而磨平了。如今，問德良還有什麼願望時，他呵呵一笑，悠悠地說：「三心不可得，隨緣度日吧！」余仰觀牆上臺靜農的題聯：「欲從月地參初佛，自據書城作寓公。」才猛然覺悟：原來此即大師襟懷之寫照呀！

　　綜觀中華民俗工藝範圍之廣，不勝枚舉；雖曰印鈕體積小，欣賞面比較窄，不易受到重視，然大師傾畢生心血，使刻鈕藝術得到令人歎為觀止的空前成就，藝壇耆宿及各界名家爭相典藏，不斷給予大師推崇與支持，是以一般社會大眾緣慳一面，無由領會大師絕藝。千禧歲末，在眾多志同道合收藏者的倡議下，曾促成印鈕作品集之出版，委由「蕙風堂」經銷，差堪慰藉大師畢生治鈕之苦心孤詣，除了供世人一飽眼福外，亦足以使後世瞭解當代的印鈕風華。然而自是輯圖錄之出版後，縱使得以解饞，但淺嘗即止，所以讀者仍有未解印鈕之謎的遺憾。名書法篆刻家薛平南教授，臨池奏刀之餘，極為關注印鈕藝術的發展，在他熱心的倡議與擘劃之下，許多原先的疑慮都迎刃而解，是以才促成本書的寫作。

　　猶記三十年前，張心白先生偕同張守積先生、王粹人先生，於大師新店寓所品相泰來原石之優劣，擬以機具裁切，張公當場即興一句：「老廖，你就撩一刀吧！」於是大師「一刀」之名不脛而走。回顧大師一路行來，包含入伍兩年，於今整整四十載，正好作為大師藝術生命輝煌的里程碑。

壽山芙蓉巧色：荷

菲島石：雙螭（早期）

壽山芙蓉巧色：荷

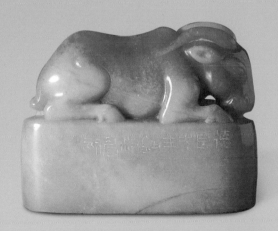

壽山田黃銀包金：羊
（德良先生鈕。叔眉刻）

壽山水坑瑪瑙：荷

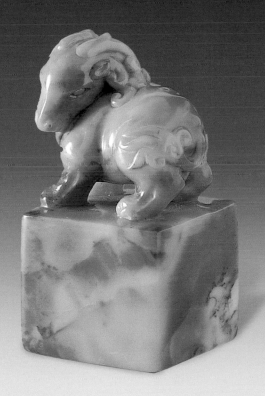

江西石：蚣蝮

肆 鬼斧神工話鈕式

一、印鈕發微　溯源濫觴

　　「印鈕」，這個「鈕」字在許慎《說文解字》就當「印鼻」解，也就是印章頂端。我們從漢代以前出土的璽印鈕式來判斷，這些圓印、穿帶印、四面印、五面印、六面印、子母印，不論是瓦鈕、橋鈕、鼻鈕、台鈕、覆斗鈕等，穿繩結綬，懸肘佩身，應該是它們的主要功用。後來更配合官制品秩的高下來賦予不同造型，作為門閥與功業的區別。附帶說明的是：古代在紙張發明以前，璽印是當作「封泥」用於簡牘之上的，紙張發明以後才使用以水和顏料調製的水印來鈐蓋，至於現今的印泥則是唐宋以後的產物。

　　話說明代以後壽山石的大量出土，儼然成為福建省民間工藝的代表。尤其西泠八家在印面上的拓展，更加刺激鈕工的興盛。不過清代在箝制人民思想所雷厲風行上百次的文字獄，卻意外地帶動書法篆刻藝術空前的高潮，是以乾、嘉之後，許多士子為求自保，對政治避之唯恐不及，對他們而言「考古」無疑是最佳的避風港，篆書與印藝遂成為士人退而求其次的人生舞台。這樣在印材、鈕式與印面三者緊密結合之下，印章之美乃發展出不可小覷的藝術成就，即令清廷政權的覆亡，而印藝仍方興未艾，印證藝術發展超政治而上之的珍貴價值。

黑壽山吊耿：豹（對章）

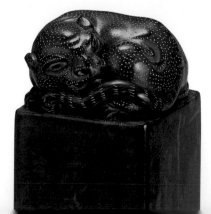
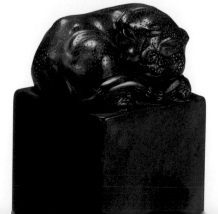

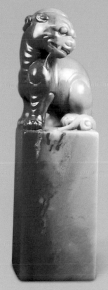

巴林：蚣蝮

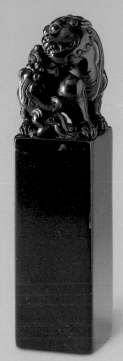

壽山月尾紫：
太獅少獅（1990 作）

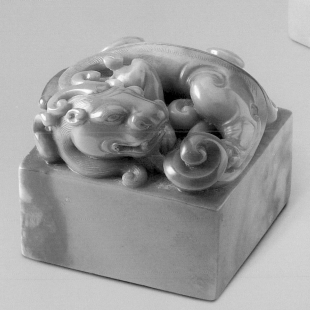

壽山掘性高山：漢古龍

巴林：盤螭

藝術是審美的過程，也是人類心靈共同的呼喚，印風既開，鈕式逐漸脫離傳統造型，大膽賦予個人創意，嘗試將前所未有的造型呈現在印鈕上，於是有流派之分。主張不同，風格自異，樸拙有之，細緻有之，有者典雅，有者俚俗；總在時空的洗禮下上演一幕幕起伏與盛衰，然後才會淘洗出不朽的驚世之絕響，平添文化美中的又一驚歎號。

壽山坑頭：太獅少獅

二、印材鑑定　一眼定奪

對印材鑑定的精確，可以從廖德良先生畢生驚人的治鈕數量，得到最佳的證明。他閱石既多，每每可以一眼定奪。遇到難以辨認的類似石料，掂重或試刀之後，其軟硬鬆結、虛實優劣，無所遁形。看在廖德良眼裡，凝、膩、靈、透而爽結是上好佳材，珍之惜之是萬萬不忍奏刀的。

壽山水洞高山巧色：雙螭

壽山芙蓉花陽洞
（尾部開絲之中期作品）

壽山黑高山：獅
（尾部開絲之早期作品）

巴林巧色：太獅少獅

然而佳石一旦落入庸匠之手，為迎合市場眼光，總免不了橫生斷損的下場，令行家痛惜，所以一枚好印，其鈕式是不容輕忽的。

我們在面臨日益稀少的印材，愛石人士必須具備鑑定真偽的眼光。以市場上最昂貴的田石為例：田黃與其他石種之別，在於酸化的程度，酸化深則石質溫潤細膩，否則，套句石農的講法，就是沒有「下過田」，很容易被拿來魚目混珠。一般商人容易以上阪、下阪的區隔來矇騙買主，殊不知，其實只要山上的坑頭獨石材質佳，即使滾到下阪也算上等田石；反之石質不佳，就算留在上阪也沒太高價值。當然田石也有高山系的，但質地較鬆軟，且為數不多；而蘿蔔絲紋，也就是舊日所說的瓜囊紋，則是一般田石共同的特徵。

壽山善伯：羸

三、印材品相　頑石點頭

廖德良深諳鈕式「相石」之理，缺少這一道工序，再久的刻齡也是枉然。因為石工在礦脈開採的過程中，仍脫離不了使

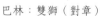

巴林：雙獅（對章）

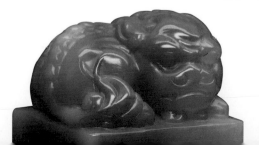
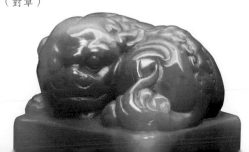

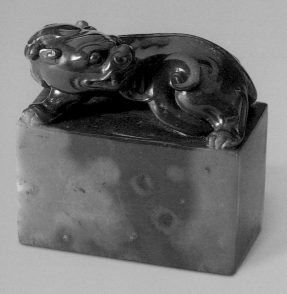

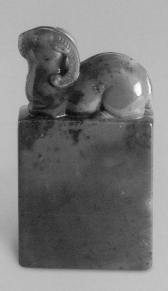

馬背：蒲牢　　　　　　　　　　　　　　　　壽山杜陵：羊

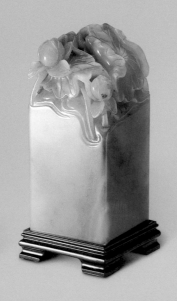

壽山高山硃砂：荷　　　　　壽山坑頭：荷　　　　　巴林巧色：荷

45

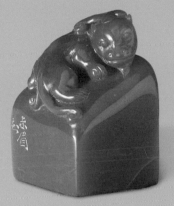

壽山水坑天藍凍：竹　　　　壽山白田：竹　　　　壽山黃田：螭

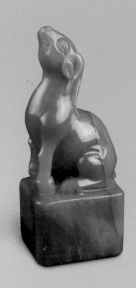

壽山芙蓉巧色：荷　　　　壽山巧色芙蓉：竹　　　　壽山灰田：天鹿

用炸藥的粗糙手法，因此裂痕在所難免，上好的鈕工可以使罅隙避得自然而不牽強，線條流利生姿，倘再巧色的構圖經營穩當，便足以鏤瑕增勝，自成一絕。可見如何避罅隙，鑿沙隔，配巧色，添薄意，是鈕工必修的第一課。

四、鈕式競秀　脫穎而出

其次鈕式的造型往往隨顧客所好，以為生物領域上有的都可以照單全收，爭奇鬥新，精巧卻不耐看。殊不知典雅莊重的取向才合於鈕式原則。所以我們觀察經廖德良入鈕的造型，或螭、或猊、或獾、或獬、或麟、或鳳、或獅、或鼉、或夔龍、或生肖，論其姿態，或盤、或跪、或蹲、或臥、或立、或坐、或躍、或搏，極富巧思，無不令人嘆為觀止，心蕩神馳，觸目有垂涎之想。

基本上，廖德良的鈕工大量運用了渾圓的線條，這是中華藝術美學中極為重要的一環；試觀太極拳的運掌，以及傳統戲劇的作功，便大量地採用畫圈的動作來展現肢體語言之美，圖騰藝術亦不外乎此。

至於廖德良能夠精確地體認石雕與木雕在印鈕與擺件上的差異，更是使一刀大師在業界脫穎而出的關鍵因素。

常見於廖德良表現於印鈕上的造型分項說明如次：

（一）獸鈕：龍生九子、獅豹鈕、吉祥鈕、生肖鈕

自古以來有「龍生九子，各各不同」之說，然而鈕式既然是一種濃縮於方寸之間的雕琢藝術，刻家在運思採用之餘，就不得不加以斟酌取捨了。質言之，就是在取材上要考量雅不雅觀，莊不莊重，

壽山文洋：荷

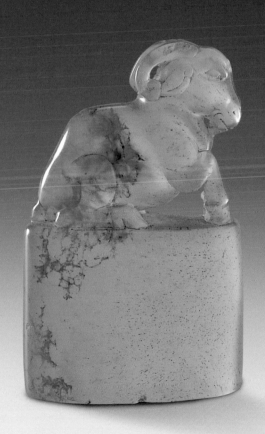

壽山水晶凍：羊

耐不耐看，韻不韻致？不能香蕉、芭樂、壁虎、螞蟻照單全收。所以前輩製鈕，取相必有所據：馬則取其駿逸、羊則取其柔婉、牛則取其堅毅、象則取其太平、龜則取其徵壽，巧色可成「馬上封猴」，蟬在丹青家言亦有「高鳴」（諧音高明）之吉，故不取鼠、蛇、雞、兔之夥，不是造型令人乏趣，就是刻工複雜影響觸感。市場上還屢見裸女橫陳，真是令人不敢恭維。至於開運章，這已與藝術毫不相干了。

關於「龍生九子」，特別介紹於下：

國立歷史博物館曾在二○○○年配合是年生肖，舉辦「龍文化特展」，並在出版的專輯中，將「龍」在歷代造型的演進做極為詳盡的考訂，在此不另贅述。

有關龍的傳說，自秦漢以來，就成為帝王御用的吉祥與權貴尊榮的象徵，可資查考的是《玉芝堂談薈》引述明代李東陽《懷麓堂集》的資料，綜言之，有以下九種：

1. 贔屭：形似龜而無六角紋路，屭裙有隆起顆粒，好負重。傳統古蹟屢見贔屭駄以巨石碑碣，故民間亦有好文學之說。

2. 螭吻：形似獸，性好望，即今之殿脊獸是也。

3. 蒲牢：形似龍，性好吼，今鐘上之獸鈕是也。

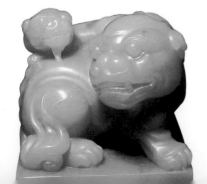

巴林晶：太獅少獅

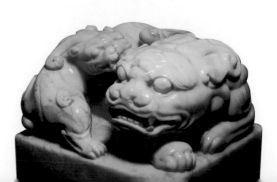

巴林：蚣蝮

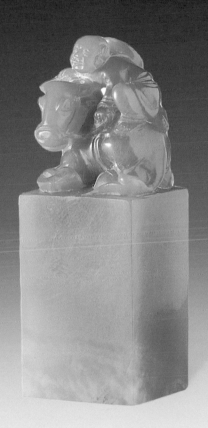

巴林：牧童騎牛

4. 狴犴：形似虎，有威力，故立於獄門。

5. 饕餮：好飲食，故施於鼎蓋。

6. 蚣蝮：性好水，故立於橋柱。

7. 睚眦：性好殺，故鑄於刀環、刀柄。

8. 狻猊：形似獅，性好煙火，故立於香爐。

9. 椒圖：形似螺蚌，性好閉，故立於門舖首。

壽山水坑天藍凍：荷

不過睚眦與蒲牢，也曾出現於其他器物上，並不以刀柄、鐘鼎為限。甚至在宋元以後，龍足尚有五爪、四爪與三爪之分，以作為皇帝與王侯服飾的區別，五爪稱龍袍，三、四爪稱為蟒緞。

就廖德良的印鈕來說，龍生九子之中以螭吻最多，因為體型細長，以之入鈕，延頸則有神，盤曲則多姿，最宜觀望。饕餮則嘴型寬大，狻猊形似獅而頭頂有角，蚣蝮嘴型略尖，因立於橋柱所以取相宜雄壯威武，至於椒圖則最不宜入鈕，睚眦雖僅傳其面形，刻家只要自行搭配龍身即可。

（二）荷鈕

荷花又有蓮花、芙蓉、菡萏等不同稱呼，刻家喜歡以荷花入鈕，取其枝葉或含苞待放，或伸屈蜿蜒，有纏綣纏綿之雅，更重要的是他斲傷石材最為微少，保存印材變化的空間。

壽山水坑牛角凍：贔

壽山水坑環凍：蚣蝮

巴林：螭
（尾部開絲之中期作品）

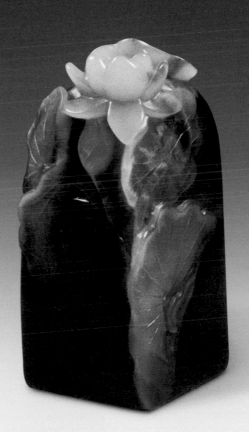

壽山黑芙蓉巧色：荷

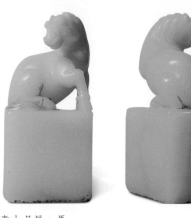

壽山月尾：馬　　　　　　　　　　　　　　　壽山芙蓉：雙獅改荷

（原件馬嘴摔裂，臉向後縮，頸項四皺改為三皺，

俯拾無痕，誠神來之筆）

（三）竹鈕

　　竹，自古為文人所鍾，詩家有「未出土時先有節，到凌雲處亦虛心」之詠，為「四君子」（梅、蘭、竹、菊）中最宜入鈕者。

　　（四）人物肖形：以壽翁、童子、彌勒佛等為宜。

　　（五）博古：其來源甚早，又稱頂鈕，以其表現於印身頂端，故名。

　　（六）薄意：就石材紋理、裂格進行印身的浮雕。

　　（七）改鈕：在此舉一雙獸改荷鈕、馬首破損復原二鈕為例。

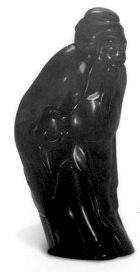

博古鈕（早期作品）　　　　　　　　　　　　水坑茶色凍：太白醉酒

泰來凍：薄意牡丹　　　　　　　　泰來凍：薄意荷塘清趣

（1975 作）　　　　　　　　　　　（周以鴻、廖德良合作）

壽山水坑巧色：薄意墨荷

五、印材保養　風華奪目

　　鑑賞石材，必須把握「六德」的要領。所謂「六德」，是指印材擁有：凝、結、細、膩、溫、潤六種好的特質。例如我們拿芙蓉和文洋作一比較，有些文洋石乍看之下如年糕呈半透明狀極為討喜，但下刀比起芙蓉來得鬆軟，這就是所謂「凝而不結，凝而不膩」，缺少葉臘石本身蘊含的油膩亮度，鬆軟的原因即正是石質顆粒較粗之故。

　　基本上，印石的硬度介於兩度半到三度之間，此一判定標準是以摩氏硬度表的十度為基準來劃分的。奏刀之際能遇到一塊好石頭，往往使刻家頓時萌生痛快淋漓之感，佳作自然呼之欲出。壽山石比杜陵石略硬，適合雄放的筆意；至於刻家最喜愛的刀感，莫過於芙蓉石及青田石，像齊白石（1863—1957）、鄧散木（1898—1962）這一路數的印風，就是以浙江青田石來表現衝刀細碎剝落的刀趣，效果尤為精彩。所以，談到印石欣賞與收藏，必須要由石材的硬度入手。

　　然而一般人對印石優劣的認定，每每以市場評價為取向，其實田黃有劣石，巴林有絕材，像雞母窩在過去石誌尚未見好評，但筆者即曾收入一方優質的雞母窩。許多收藏家都曾遇到與書籍敘述有所出入的經驗，這要體諒作者受限於當時開採的情況，讀者宜多方打聽再決定取捨。

壽山水坑牛角：蒲牢

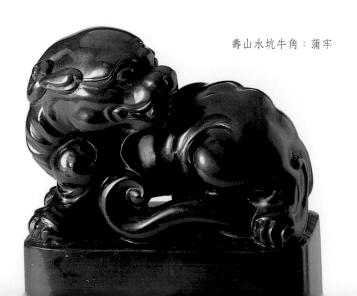

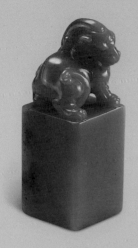

壽山杜陵蘆蔭田：螭　　　　壽山黃田自然形：竹壽　　　　壽山水坑牛角：竹

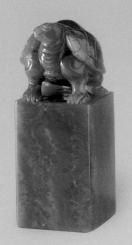

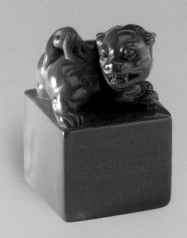

水坑竹節　　　　　　　巴林：壽龜　　　　　　壽山紅芙蓉：獅

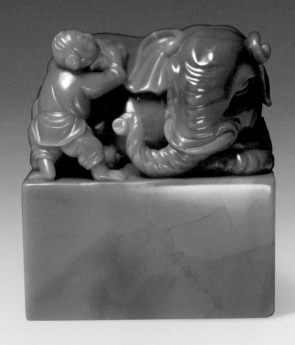

童子洗象
109年紅色老撾

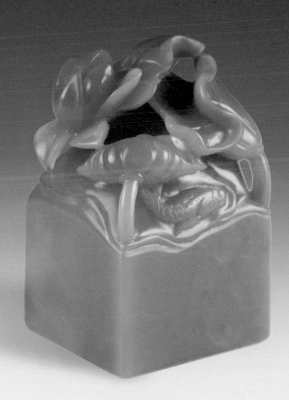

老撾北料—荷葉鈕

　　了解印石的軟硬度，就可以知道石質的燥潤。質地鬆軟的石材勢必乾燥易裂，商家為魚目混珠，往往採取包油來掩飾裂痕，如果以印石的粉末擦拭，或以熱水浸泡後拭去油脂，或閒置兩週，等到日久油乾蠟盡，裂紋便原形畢露。這種裂紋與老石材上的「格」不同，「格」可能來自礦脈取代型與填充型的作用所造成，再經長年盤弄而日久成「格」，也可能是老裂但未再擴大，這與新裂的刻意仿古大異其趣。

　　附帶說明的是，石材開採過程絕非一整片坑壁都是芙蓉，或一整片坑壁都是杜陵，而是歷經地球數千萬乃至上億年的演變，才凝聚這麼一小塊靈透優質的佳石於岩壁夾層的方寸之間，要取得完整的「正材」殊非易事。田石更是如此，需要礦脈經過地殼變動的擠壓，爆裂出來而成為獨石，獨石又被沖刷到平原，再經開墾成田地，才由田中掘出，進而在燈光下呈現動人的蘿蔔紋（舊稱瓜囊紋），可不珍惜乎？

　　如果您有收藏佳石，只消憑自助的方式在手上把玩盤弄即可，藉著「盤」的動作，使印石蘸取到人體的膚脂，自然達到保養的效果，些許的裂紋便可以盤弄成格，同時還可以發揮按摩末梢神經的作用。但是田石是盤不得的，會破壞外表的包漿，導致老趣盡失。雞血石怕硫磺氣也怕見光，暴露過久紅地會發黑，打磨又會耗材，同樣不宜盤弄。壯公即認為「佳石與其入印不如把玩」，所以平素只以泰來石入印。

壽山芙蓉：馬　　　　　　　　　　　　　　壽山文洋：馬上封侯

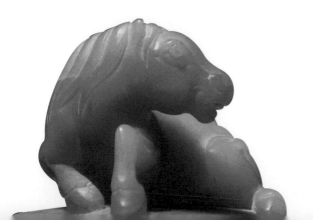
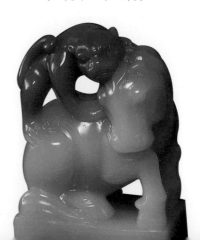

　　尤其山坑易燥，要略事保養，不妨在印身打一層薄薄的嬰兒油，然後以保鮮膜包好，再置入錦盒，爾後逐年為之，可保印石完美如昔。平日不時取出盤弄，既可潤澤印身，又能怡情養性，而且不論喜怒哀悲、春夏秋冬，如此美好的奇珍一旦映入眼簾，均能喜出望外，發揮移情的作用，情緒 EQ 商數頓時為之升高。

　　如果講究一點，可以用青棒（一般當作打光用途，五金行或美術社有售）打在棉布上來推光石材，或以天然的老棕刷來增加其光潤，不必假茶油、嬰兒油或綿羊油之手。至於身邊的石頭若因保存過程長期置於冷氣房或熾熱燈光下而導致乾裂，可以先將印石泡過滾熱沸水，或以吹風機加溫，然後以塗上白蠟的布，蓋在燙熱的印石上擦拭以吸收蠟質，並趁熱以牙刷將縫隙刷勻，再用青棒打在棉布或皮墊上來推光石材，原則上青棒的效果優於白蠟，也不失為補救的良策，現在則改用草酸取代青棒。

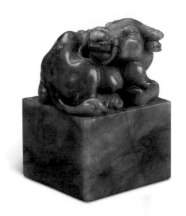

巴林：牛

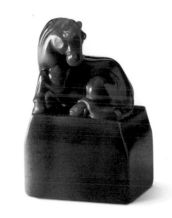

壽山杜陵：馬

壽山水坑天藍凍：馬

巴林：荷

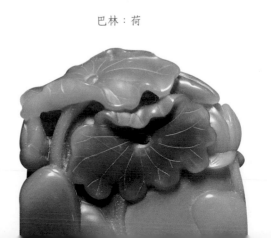

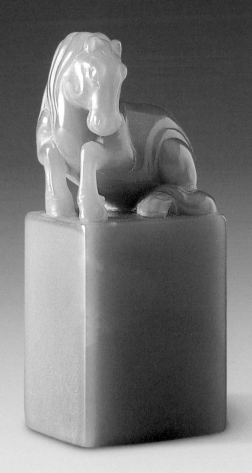

艾葉綠：馬

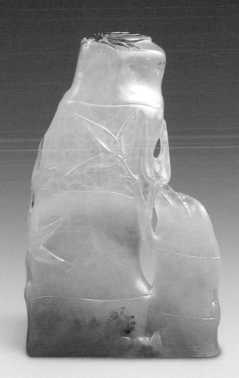

壽山老荔枝：竹

伍 工具篇

鑿刀、鑿刀、平口刀、斜口刀、（圓頭）指甲刀、圓刀

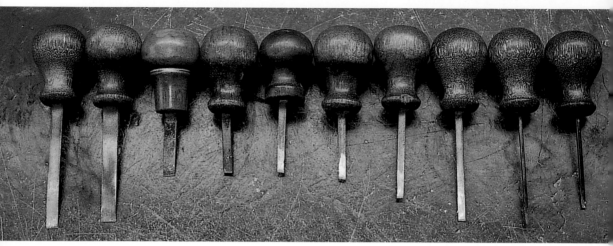

鑿刀（大小粗坯時使用）

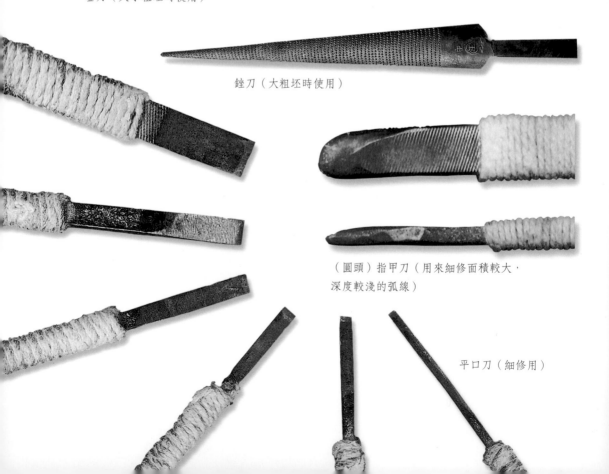

銼刀（大粗坯時使用）

（圓頭）指甲刀（用來細修面積較大，
深度較淺的弧線）

平口刀（細修用）

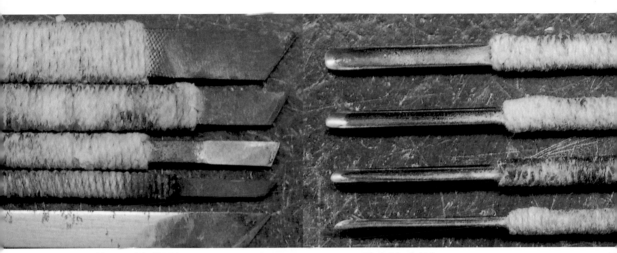

斜口刀（細修用）　　　　　　圓刀（細修用）

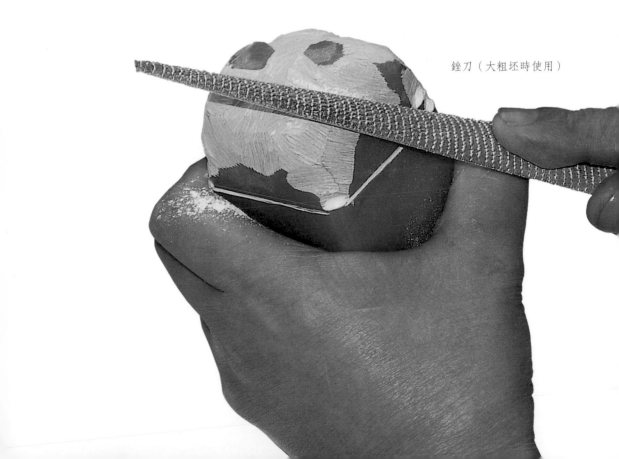

銼刀（大粗坯時使用）

陸 工藝篇：爬羅剔抉、刮垢磨光

一、 相石：針對石坯大小、高矮、比例、形狀、紋路、色澤、裂縫、
　　　　　砂隔等來判斷鈕式造型與角度。

二、 大粗坯：先用銼刀鑿出鈕型，復以鑿刀為之。

三、 小粗坯：用鑿刀為之。

四、 細修：用薄刀細修細推，圓刀、尖刀、平口刀配合使用。

五、 打磨：古法以木賊草把刀痕磨除，今法以磅數較高的細砂紙蘸
　　　　　水打磨，由 400 到 800，到 1200，最後是 1600。
　　　　　篆刻家本身攻治印石，也要具備裁切、打磨、上光的能

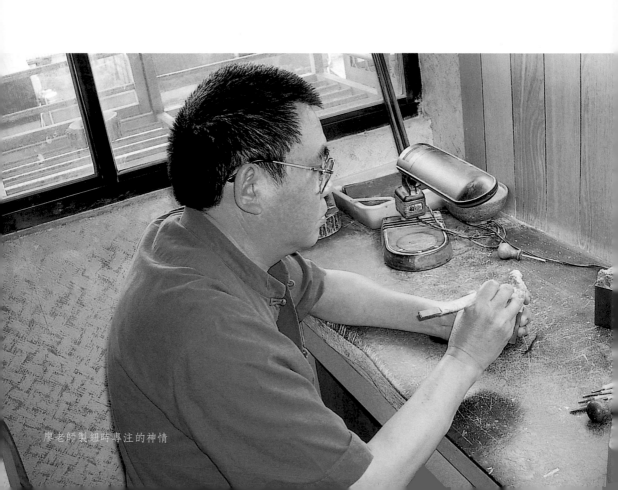

廖老師製鈕時專注的神情

力。但市售的砂紙磅數僅止於 2000，有鑒於此，薛老師提供對策解決此一難題：將兩張磅數 2000 的砂紙裁成塊狀來對磨，自然可製作出磅數達 4000 的細砂紙，打磨的效果益發光滑亮麗。

六、刨光：古法以黑色瓦片研磨成灰，調以生漆、豬血及桐油，曬乾製成小漆磚，將漆磚以水打磨稱之為水磚，或以漆磚蘸花生油打磨是為油磚。

今法以草酸製的白棒（日本製）打在棉布上來推光石面。

總之，由大粗胚、小粗胚到細修，尤其要全神貫注一氣呵成，這對刻家的體力而言是一項極大的挑戰，是以所造成的職業傷害也是無法避免的。

大粗坯：用銼刀為之。　　　　　　　　　小粗坯：用鑿刀為之。

細修（一）平口刀　　　　　　　　　細修（二）平口刀

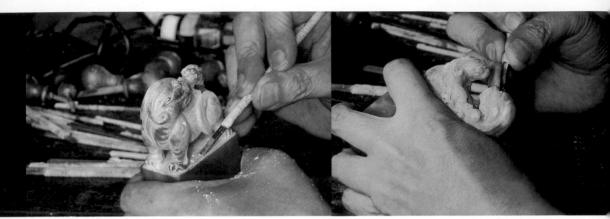

細修（三）平口刀　　　　　　　　細修（四）以圓刀勾勒出獸身紋路

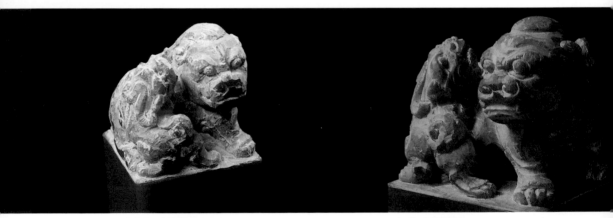

小粗坯（螭鈕）　　　　　　　　細修（正面）

刨光（反面）

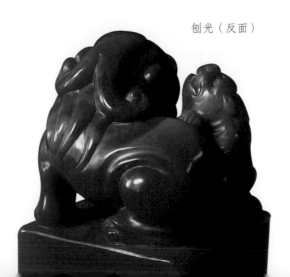

巴林石原坯

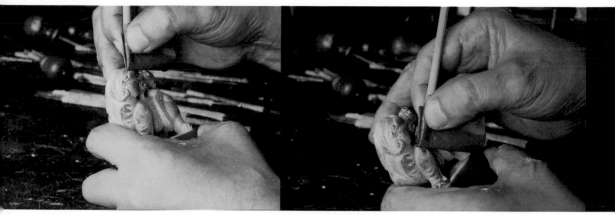

打磨（一）　　　　　　　　　　　打磨（二）

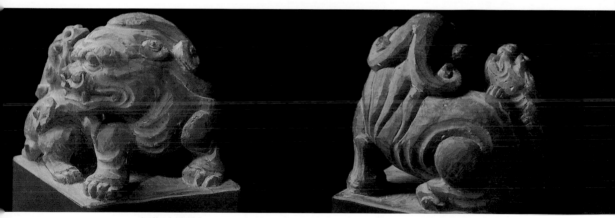

細修（側面）　　　　　　　　　　細修（反面）

大粗坯

刨光（正面）

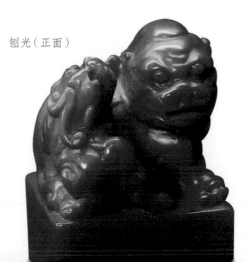

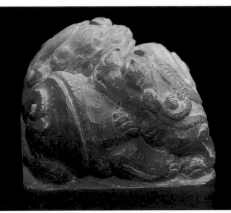

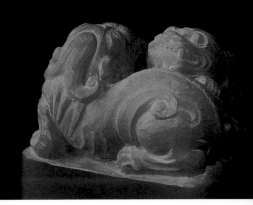

小粗坯（雙螭鈕，在鈕式的設計上難度較高）　　　　　　細修（正面）

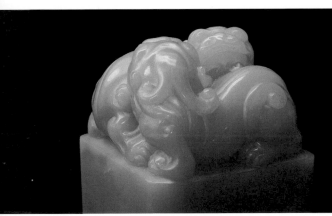

刨光（側面）　　　　　　大粗坯

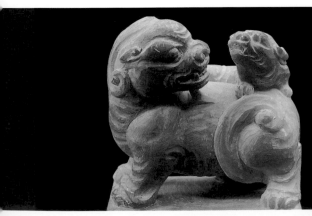

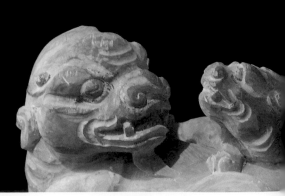

細修（正面）　　　　　　細修（局部放大）

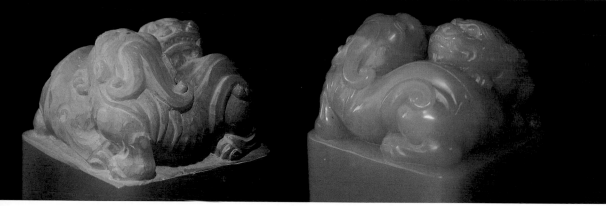

細修（側面）　　　　　　　　　　　刨光（正面）

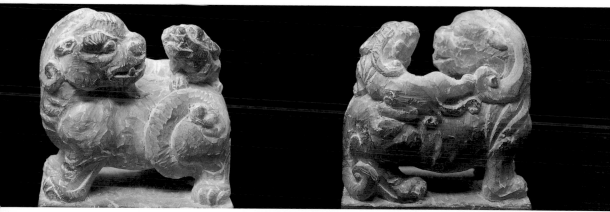

小粗坯（太獅少獅鈕正面）　　　　　小粗坯（太獅少獅鈕反面）

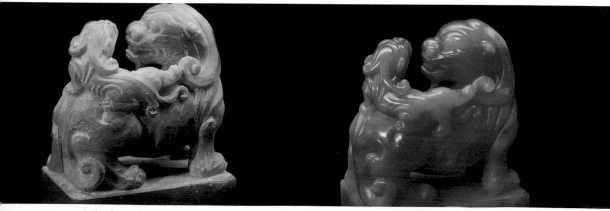

細修（反面）　　　　　　　　　　　刨光（反面）

巴林石原坯

大粗坯

巴林石原坯

仙遊荷鈕細修

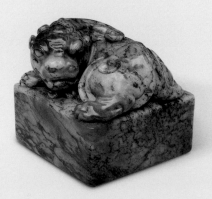

盤螭刨光

巴林石原坯

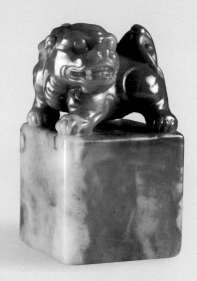

（90 年代作品）杜陵獅鈕

大師側影

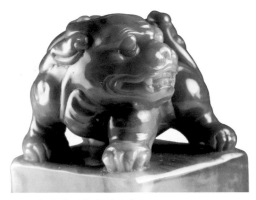
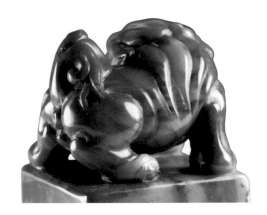

（90年代作品）杜陵獅鈕

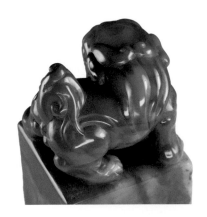
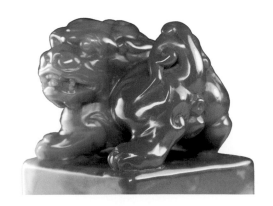

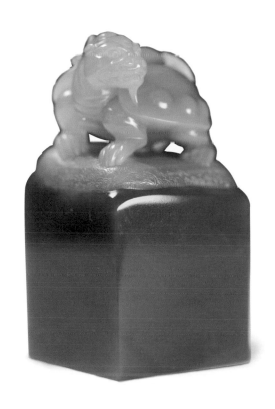

109 老撾石巧色贔屭

尺寸 48x48x85mm

此贔屭鈕原創於 1970 年代，廖德良藝師於中華商場古玩店中，見某項器物上蓋提把的造型，加以改良成為印鈕，又符合原贔屭造型的龍龜形象。

巧妙運用石材的海波青作為印鈕，以自然色與印身區隔，將龍首 90 度旋轉以配合四方印材，龜足爪蹼踏於波紋之上，整體呈現高貴典雅氣息，入手滑潤，久不能釋。

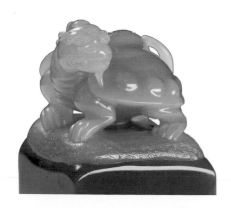

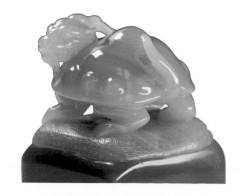

109 年黃老擷（北料）瓔珞象

老撾 伸屈螭鈕（大粗坯）

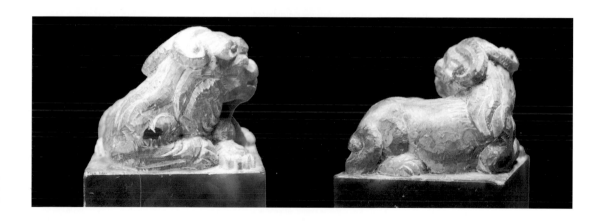

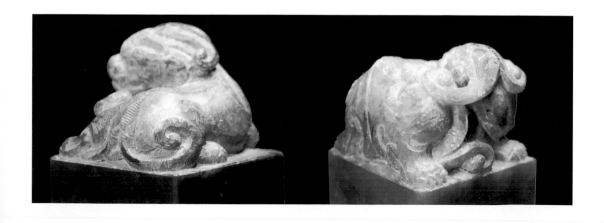

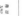

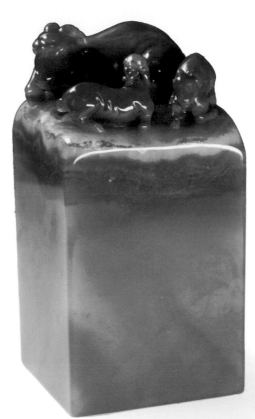

老撾 三羊開泰

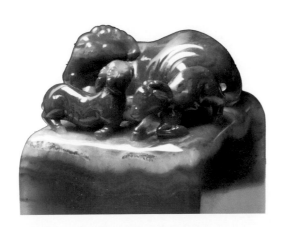

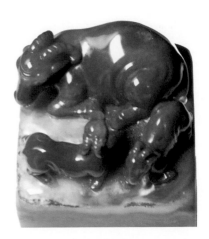

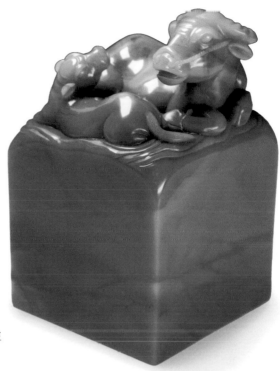

老撾　舐犢情深

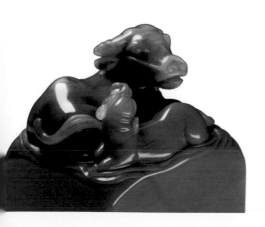

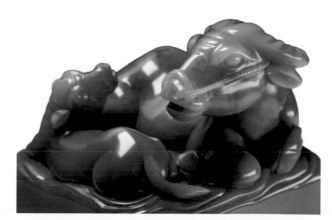

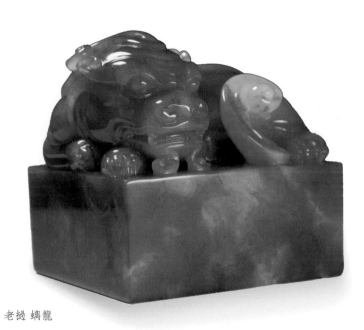

老撾 螭龍

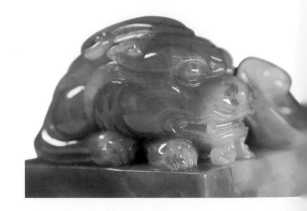

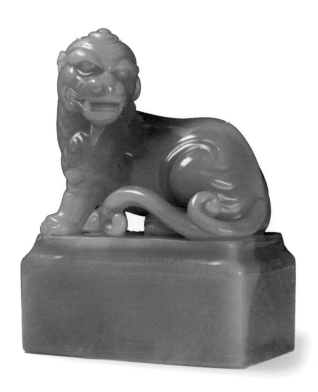

老撾 螭龍

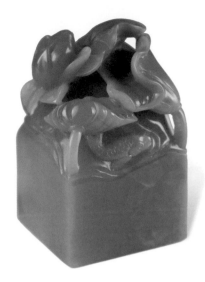

老撾 北料

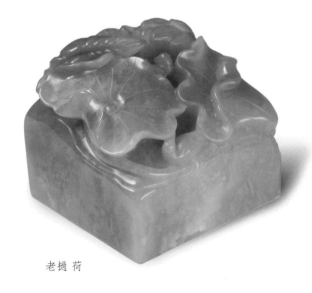

老撾 荷

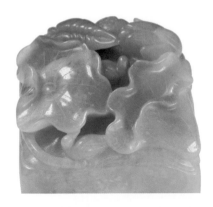

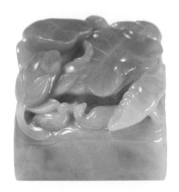

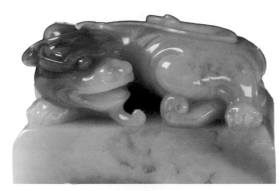

老撾 古獸
（取相漢代玉雕龍式）

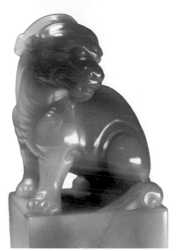

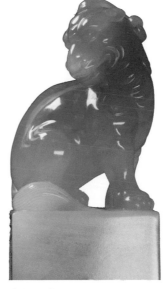

老撾 蚣蝮

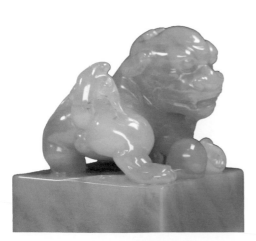

老撾 彩帶球獅

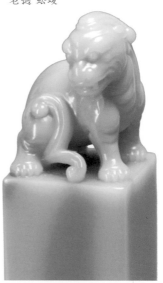

老撾 螭

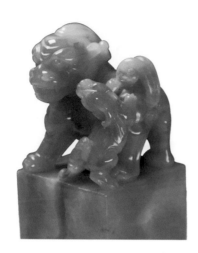

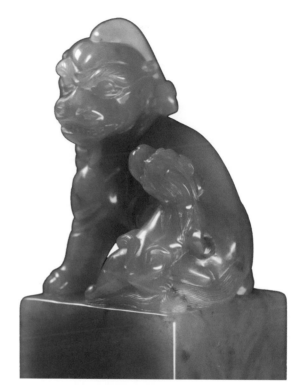

老撾 蚣蝮 孺慕情深

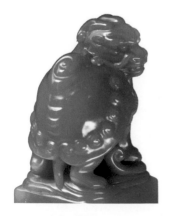

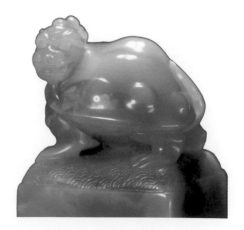

老撾 贔屭

108 年 贔屭

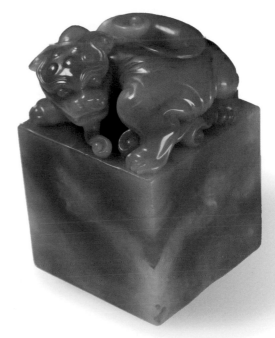

老撾 漢代古獸

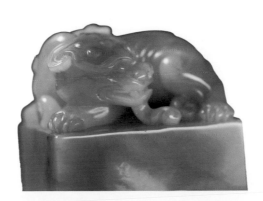

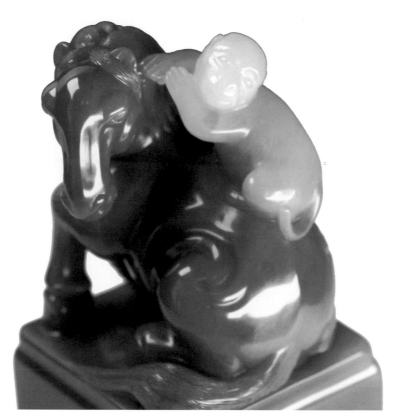

老撾 巧色
馬上封侯

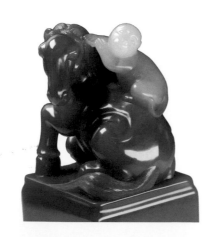

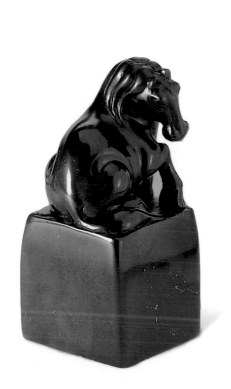

壽山水坑牛角：馬 　　　　老撾 馬

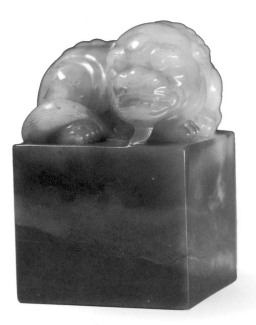

老撾 獅

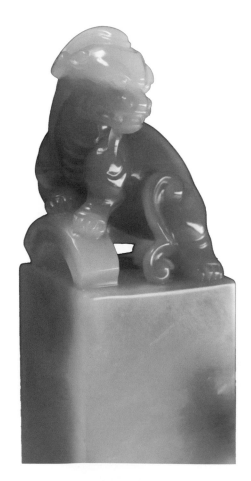

老撾 踩橋螭

老撾 荷鈕

110 刻老撾北料—荷葉鈕

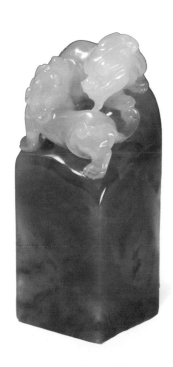

老撾 双螭

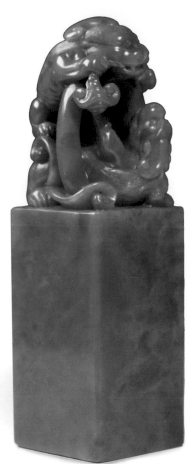

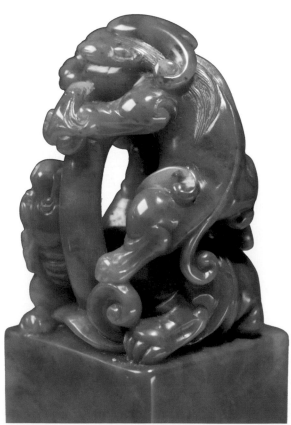

109 老撾 雙螭戲環

109 年童子洗象　白老撾石

尺寸　78x45x88mm

以童子洗象為題材入鈕式，以往並不多見，多屬於文人或修道之士囑刻，才得見於世。

「象」，巨獸也。又表易經《大象傳》、《小象傳》之「象」，如莊子所言：「得魚忘荃」，

「得意而忘象」，見世間一切形象之「象」，而能盡其無言之意。

亦有佛家金剛經的無我、人、眾生與壽者「四相」。

童子表赤子之心，以純真無分別世間一切矜持處世，掃除表象、盡得真義。

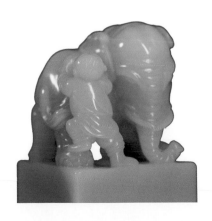
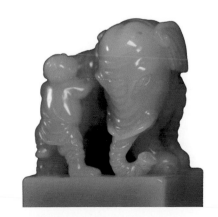

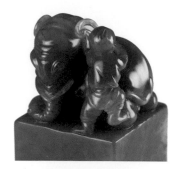

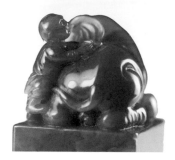

110 作—老嫗 童子洗象

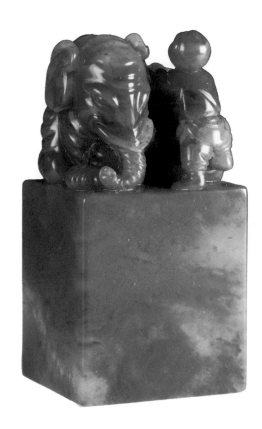

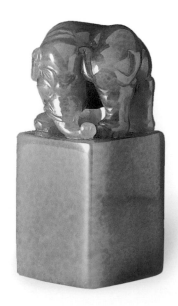

巴林魚子凍：太平有象

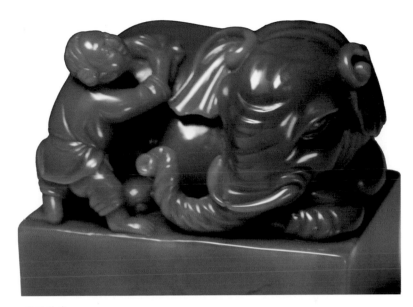

童子洗象

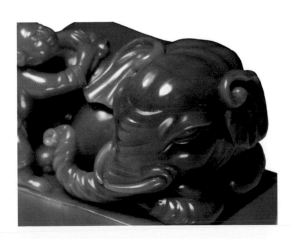

㭋 鈕印相輝　印材、印鈕、印面三位一體

　　整體而言，印章的價值是以印面為出發點的，三千多年來的世代相承，乃蔚為洋洋大觀：筆法以見書家功候，刀法以彰金石氣韻，章法以求疏密、輕重、增損、屈伸、挪讓、承應、巧拙、離合、邊欄、界格之妙。

　　在本書中介紹目前為習印者馬首是瞻，口碑最受敬重的王壯為、吳平兩位大老，及中生代最被器重的漸齋弟子「二薛」：薛平南以及薛志

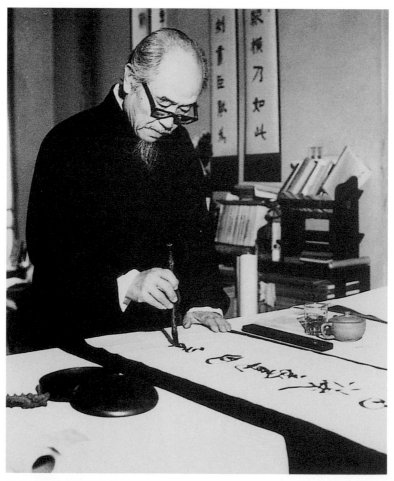

漸公生前優游臨池之狀

雞年猴命（肖形印）　　　　　秋池清曉濯輕雲

揚昆仲，而巧合的是四位名家均肖猴，壯公生日固然在正月初七，然是年正月十四才立春，所以與志揚（薛志揚）都是「雞年猴命」，巧合之趣，堪為談助。

一、 漸翁王壯為

提及壯公，聞者莫不肅然起敬。他博識宏觀，成就非凡，站在傳統文化賡續的立場，影響深遠，茲紹述如下：

一九〇九年一月廿八日，宣統元年歲次己酉農曆正月初七寒天裡，河北省易縣南邊四十里，東婁山村王姓大戶，在春節喜慶聲中，誕生了一位取名「沅禮」的小壯丁。這個男娃兒，後來成了集書法、篆刻，以及書畫鑑賞於一身的大師級人物，他，就是王壯為先生。

在村邊山上有大石廣達數丈，每經日出照射，即反映出炫目的強光，故而王家早有「玉照堂」以及「玉照山房」的堂號，壯為先生於金石成名後，即沿用先人堂名以承襲家風，並鑽研學問，課徒樹人，使之發揚光大。

王壯為親族多軍人出身，加之在易水人的血液裡夙來就多了一份燕趙男兒慷慨豪邁的情懷，生於斯，長於斯，自然涵養王壯為一身不凡的風骨。

以當時王家在地方上的地位，其家學淵源自然不在話下。王壯為尊人義彬公（林若）便是一位兼擅書畫、詩文、篆刻，極富文藝氣息的儒雅典

丙辰（紀年印）

浪跡藝壇

型，所以王壯為六歲髫齡即在父親啟蒙下奠定描紅的基礎，復臨習顏真卿〈多寶塔碑〉、歐陽詢〈九成宮〉，十二歲開始學習篆刻《小石山房印譜》，繼而習〈張猛龍碑〉、王羲之〈蘭亭集序〉（定武本）以及〈淳化閣帖〉二王行草、柳公權，在心中埋下不可磨滅的文化種籽。

　　陶鈞既久，是以壯公學養深邃，不論是濡墨賦對，還是奏刀治印，均能運思自如，流露極高的文學造詣，生活中的詩與美，躍然湧現，「不擇地皆可出」。即使邊款短短數語，也雋永可頌，情趣盎然，有印學的闡發，有印句的題讚，也有心境的寫照，玄朱相輝，益增華彩，令人玩味三歎，不忍釋手。

　　就連他所定潤利，也饒富機趣，不讓鄭板橋（1693—1765）、齊白石（1863—1957）專美於前。其一曰：

　退不能休，年關近矣！天寒人老，需酒殷矣！
　張穀年曾語人：「吾畫非貴，而體弱，日進一雞，否則畫弱」。
　拙書本即不貴，惟無酒則往往不能佳。
　酒能助書，錢能換酒，值茲歲暮，且漫籌之。
　願以四尺三開之紙，只取台幣一千之數，
　所圖者禦寒之酒，及度歲之肉也。

辛丑年先生復為書例曰：

揭邊：隸分碌法。後漢盛行。然未及於印章。世傳魏金印。今在扶桑。別具
風格。實由東京折刀筆勢而來。華贍豐麗。古之所無。突過繆蝐。惜
以時代流趄。封檢漸廢。崇德俟外。殆無繼響。每喜學之。為五百年
來印人之所未為。茲以施於巨石。自視帶服翩翻。差有衿莊豪蕩之致。
壯為自囈。狷夫必大笑也。己卯盛夏揮汗跋。

願以行草書一乘二尺直幅或橫幅，或此尺寸對開小聯，博換左列口
腹物：

雙鹿五加皮酒、細頸大肚尊裝二尊
或金門大麴二瓶，或金門高粱四瓶，
以上二金酒須大瓶真物；
或陳火腿一隻，或雙喜菸二條（以遺細君）。
供台紙，佳紙須自備。

代金不收，諸物先惠，較小幅者博物酌減，較大幅者不在此例。壯

對聯：老覺華堂無意味。早知
藝圃足優游。

行書對聯：文章自昔冰鑴琢。腸
腹經年酒洗淘。

腸腹經
年酒洗淘

揭邊：冬夜讀缶老自書詩稿。有句如此。「酒可以滌愁。可以發興。令人清。令人豪。
　　　皆書人所喜也」。予向有酒字印二。一曰「酒為旗鼓」。放翁語。倩堪白刻之。
　　　一曰「麴墨」。自製。以用于贈酒索書者。并此而三矣。壯為壬子。

詩墨淋漓不負酒

揭邊：己未盛暑。漸翁遣興。時年七十一。此南韓石也。非佳。宋林景曦題陸放翁詩卷後。
詩中摘句。刻之此石。霄山收南宋帝骨。以二函葬之蘭亭。識以冬青。事傳千古。其
題陸詩末聯云「來孫卻見九州同。家祭如何告乃翁」陳石遺謂：「事有大謬不然者。
乃至於此。哀哉。」又林有「夢中作」四絕。其一云：「昭陵玉匣走天涯。金粟堆前
幾暮鴉。水到蘭亭轉嗚咽。不知真帖落誰家」採藥遺民悲聲若此。

為自訂，辛丑中秋。其實壯公四十歲前是誓言拒酒，滴醇不進的，迨撤台
後竟漸解酒趣，所以凡是壯公墨寶上鈐「麴墨」印者，皆送酒索字之作。

　　其他尚有設宴索字，以及送錢索字的例子，壯公曾戲稱：「送好酒可
俟興來勉為一揮。設宴最不好，主人費錢，於我無益，何時動筆就難說了。
最好送錢，錢到老人高興，馬上即寫。」薄酒食而厚金錢，其風趣令人莞
爾。言雖如此，實則壯公本懷不減風骨，誠有致厚酬而遭拒的例子。

　　壯公字號之多，也可見其心路歷程與敏覺銳思之一端，諸如：漸
翁、漸者、漸叟、燕客、老傴、帚叟、玉照生、忘忘子、仙麓散人、懷新
老人、燕易老人、匽易老人、燕南曠士、白頭赤子、清曠王子、疏鬚王
子……等等，信手拈來，俱有機趣。至於堂名齋號除了沿用「玉照堂」以
及「玉照山房」外，也曾以「仙麓居」、「仙岩木石居」、「兩作居」、
「四師齋」及「漸齋」為名。「兩作居」取其操作與創作之意，「四師齋」

蓄縮雕蟲壯夫老
（沈乙盦《題徐積餘
〈定林訪碑圖〉詩》）

儘多豪氣特有文心
揭邊：儘多豪氣故難老。特有文心未易灰。
　　　似公（丁治磐）贈定山句也。摘刻八字。壬戌漸者。

則是師古人、師外物、師大化、師內心的涵義，四者相輔相成，缺一不可。

　　鄭重來講，壯公能受到各界的器重，其實是下了一番苦功自學有成的。他曾針對自己的治印風格，有如下的自陳：「無間於今古、先秦兩漢、隋唐宋元、文（彭）何（震）梁（袠）汪（關）（以上明代）、浙（丁敬等西泠八家為代表）皖（完白山人鄧石如為代表）（以上清代）吳（俊卿昌碩）趙（時棡叔孺）、黟山（黃士陵牧甫）杏鄔（齊璜白石）（以上民初），靡所不窺，夙無常師，惟從所好」。這樣寬宏的視野，在在印證壯公過人的見識。

　　除了於國事蜩螗，兵馬倥傯之際，擔任宋哲元、張自忠幕僚轉戰南北，文人述作於焉停滯六年。俟三十五歲返抵重慶，生活較為安定，文思與豪情，頓時成為壯公英年風發的寫照；然鑒於歷來世人為揚雄《法言》「童子雕蟲篆刻，壯夫不為」的觀念所圍，憤而訴諸字號，務期篆刻一藝能發揚光大，開始以「壯為」之名鬻刻貼補家用。緣以地利之便，壯公即數度造訪沈尹默「石田小築」請益，開啟對褚遂良的摹習，精研捶拓較少筆法清晰的「房玄齡碑」，乃盡得褚書疏勁遒逸，風致高古的優點。

尊前老復丁

腸腹經年酒洗淘

洞天山堂

攝邊：張大千近評其友好之畫。有云「文人餘事。率爾寄情。
自然高潔」吾仰陳定山。定公乍來詩詞筆墨。從心所
欲。而以大千之言為知音。因為琢刻此石。冀附妙繪。
以刀為筆。是真「率爾」之作也。教之。癸丑冬。壯為。

率爾寄情

　　抗戰勝利後，壯公轉往廣州供職四年，得以目睹大量尚未受到戰火
波及的藝術文物，振奮之餘，便開啟他古文物書畫研究與庋藏的契機。
俟後廣東省政府遷往海南島，公旋即來台，對東瀛法帖與著作仍蒐羅不
怠潛心研讀，不因地位已望重藝壇而或減，堪稱嘔心瀝血，故而所成就
的書風，未流於一般帖路書家輕薄浮滑之弊，反能吸取碑刻雄強厚重的
氣息，其書法能鬱碑情於晉唐帖意間，金石則寓璽趣於秦漢印法外，筆
如運椽，刀鋒沉著，不主一家，貫眾法以大成。

　　尤其令藝壇刮目相看的是一般書藝家七十歲以後創作力不免銳減，
壯公卻表現令人驚奇的創作高峰，氣勢渾厚，又兼具妙合天趣的化境，
邊款取漢篆筆法，單刀刻劃，縱橫多姿，嚴整活絡，古意盎然，讀來有
撲人之勢，北宋黃山谷評《寒食帖》有「試使東坡復為之，未必及此」
之語，壯公亦足以當之。

此件條幅寫於五十四歲之際，為壯
公生平合作，現由台北故宮典藏

酖酗之神。
乙卯夏。上谷酒人

　　更具體說，壯公除了深得褚遂良的韻致，趙子昂與文徵仲的筆姿，
二王的意趣，大楷用筆駿利圓折，氣勢雄偉，瀟灑嚴謹，一絲不苟；行
草更是筆墨映潤，結構婉美，洋溢右軍「飄若游雲，矯若驚蛇」的神態。
尤其難得的，是他於耳順之年，開風氣之先，浸淫於大陸長沙新出土戰
國楚繒書、楚簡、中山王器銘、長沙馬王堆漢簡和山西侯馬盟書文字，
跳脫千百年來傳統鼎彝貞石上莊重規整的筆法與線條，妙造自然，寓奇
變於規矩之中，進而掙脫「圓筆、方筆」之韁索迷思，指引「尖筆」之
微觀體驗，完美呈現「與古為新」的境界，使當代苦心追索者聞言莫不
為之頂禮稱慶，頷首動容。

　　於金石篆刻方面，除了將早年初學趙之謙（撝叔）底子，融涉黃牧

甫、吳昌碩、齊白石的風格，復博採中胄
金石文字，收納於方寸之間，奏刀衝切並
用，結構樸茂高雅，別開生面，蒼渾鬱勃
而又天真爛漫，看在印壇宿儒王北岳的眼
裡，正是「老而益堅，愈刻愈辣，愈辣愈
精」，會通之際，不僅「人書俱老」，而
且「人印俱老」，建立了「似工實放，似
放實工」而氣象宏大的印風，入於胸羅萬
有的化境。素為壯公尊敬的臺靜農教授形
容他：「嘔心血、弊精神於蕞爾」，最為
知音之言。

　　壯公在近耄耋之年（六十五歲）契入
佛理，深　層領略「積漸成頓」的火候，
融合明代董其昌與陳繼儒的意境，曾刻一
印曰：「漸老漸熟，漸熟漸離，漸離漸近
於平澹自然。」為他藝術「老境」留下耐
人尋味的註腳，同時正式改「玉照山房」
為「漸齋」，這個階段，使他的書風達於
頂峰。這一「漸」字，不但標示壯公「四
師六漸三不老之齋」的里程碑，同時無疑
為後生提示：無論書法還是篆刻，其老態
老境均應於自然中流露出來，也就是米黻
所倡言「書貴自然異，不貴故作異」的主
張，而非標新立異，急於求脫的故作老
態。這是需要沉澱內斂，耐得住寂寞，才
能禁得起考驗，趨於獨立俱足的境界；這
種嫵媚，也正是書印最懾人心魄，動人心
弦的地方。

漸老漸熟，漸熟漸離，漸離漸近於
平澹自然。

揚邊：禪修玄悟老香光。短句論書
　　　也勝場。漸熟漸離還漸遠。
　　　濡朱畫鐵入閒章。

關混沌手（為大千先生作）　　書品未定書臟已久　　天嬉自聖（天嬉無虧成。
　　　　　　　　　　　　　　　　　　　　　　　　　自聖慎所守。取散原詩句）

觀海者難為水

揨邊：光緒丙午十月。古吳徐星州作。后七十二年。
壯為再刻。為伯簡先生。時年七十。

　　壯公曾有一段生動的自述：「老筆含蓄，為壯筆所不能；壯筆驃悍，亦非復老手所可致。今日欲求橫霸，竟不可得。然謂橫霸之可貴，乃不能橫霸之可悲也。」這種珍貴的感觸，可是多少書家皓首案頭，退筆成塚，捻斷數莖鬚也夢寐難得的領悟呀！

　　壯公在藝術的領域上，始終堅持他在長年殫精竭慮後所既定的風格，充其量只在原有的基礎上精益求精，而不輕言改弦易轍。因為他認為風格改變太快，則每一個變化階段之間知識與經驗的累積就不夠深入，自然其表現就不夠成熟，還怎麼可能把風格中美的、精華的部分呈現出來呢？於是只有傳統的「等待變化」才能比現代的「求變化」更能展現其深邃的境界。

古畫端臨

揭邊：元音莊誦「岐陽鼓古畫。端臨籀史書」完白山人雪夜
臨石鼓詩句也。摘刻四字以壽紹杰道兄。紹翁六十有
三。作書愈益鄭重。雜集金文。以備昆吾室臨池時用
之。甲寅閏月。壯為六十七。

　　以壯公這麼一位碩學博藝之尊，來台後自然難「久於布衣」的身分，
是以屢蒙拔擢，乃至出任陳誠副總統辭修先生機要祕書，陳氏題款之榜書，
率由壯公代筆。除此之外，其人生舞台已然延伸至文化復興的領域，奠定
日後藝壇宗師的不朽地位。

　　回顧這些成就，實有賴於壯公精進不已的扎實學養，「手不釋卷」四
字堪稱壯公生平寫照，這一點在作為壯公哲嗣的王大智博士而言體會尤其
深刻，他說：父親常以「換工作就是休息」來勗勉兒子精進，書念完了寫
字，寫字完了刻印，鎮日埋頭下苦功，徹底體現「勤精進」的精神。即使
壯公晚年體力不濟事，仍以「多讀補多忘」淬礪不懈。壯公深信：藝事雖
貴意興與操作，若無學問以濟之，終覺其氣息不醇，滋味不永。

　　職是之故，「筆禿萬管，磨墨千錠」自然是壯公弟子入門必要的基本
工夫；當然要務，則「應博覽諸家，優游各體，以宏其識；殫思書原，追
尋書史，以廣其學。凡此皆所以陶冶書境，歸之自然。」因此其入室弟子
格外能體會到師事壯公「仰之彌高，鑽之彌堅，望之在前，忽焉在後」的
情境，既辛苦又痛快，整個人為之脫胎換骨，啟頑立儒，內心的感盪是無
以言喻的。

《壯為寫作》卷首

　　一九七六年，壯公自交通銀行退休，開始蓄鬚。半年後應眾人之請，以
不得有其他正職為條件，於十二月十二日，在曾紹杰（1910—1988）、傅狷
夫（1910—）及李普同（1918—1998）三位先生的見證下，破例收了七位弟
子：譚煥斌、周澄、蘇峰男、薛平南、杜忠誥、徐永進與薛志揚，「玉照山房」
書法篆刻之堂奧始得以傳承下來。

　　一九八九年，壯公以八十一歲高齡
增收日籍學生原田歷鄭為弟子，原田因
緣際會在「蕙風堂」見到壯公的印集，
從而心生仰慕，透過薛志揚前來拜師學
藝，使「玉照山房」的藝術風華跨洋東
渡。但壯公不幸於八十三歲罹患膽結石
及淋巴腺癌，自此臥病在床，一九九八
年二月廿日，一代宗師便在平靜的睡眠
中與世長辭，享年九十。原擬與知交曾
紹杰並葬的壯公，為有奉安故里的一
日，暫厝中國書法學會理事長釋廣元法
師所營建，位於樹林鎮的靈骨塔。

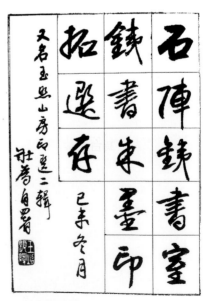

壯公印集扉頁

《壯為寫作》片段：渾忘指節已畸形

　　綜觀壯公畢生致力藝文，愈師古重古，愈能脫去一層限制，從純樸的原點重新出發。因為壯公認為藝術旨在創作而非臨摹，所以其篆刻與書法實有「使轉靈活，運毫萬鈞」的氣勢，他自況「少便耽書爛啜墨」（白撰聯語），論篆刻，他「渾忘指節已畸形」（八十自壽詩），論詩，他俏皮地說「耽書恰有詩幾首，覓句多憑酒半壺」，他提攜後進，不遺餘力，還謙虛地道出「前浪迎頭後浪推，江河到海不曾回」，然而面臨自己的老境，則是「七洋畢竟真開闊，更使餘年意境開」，流露的是一分自覺，也是一分自豪。

　　總之，自政府播遷鯤島，隨中樞來台之文武百官不知凡幾，然而能精通藝道且聲譽卓著的中生代卻屈指可數，王壯為誠箇中翹楚，這一批書畫印界的菁英，確實為台灣藝壇注入豐厚博大的生命力。

　　更難能可貴的，是壯公對於畢生精研的書印見解，盡情揮灑於印面、側款之中融入無遺，既得力於古人，不奢求見賞於當世，只好於茫茫藝海，留與知音心賞，留與方家解讀，如同伯牙鼓琴，以俟子期之來，行不計久，尋不辭遠，不悔其晚也，壯公如是，梵谷如是，大千亦如是。然而壯公又何其有幸，一對生長於高雄縣茄萣鄉漁村的弟兄，竟成為壯公書印藝術的最佳代言人，師徒遇合之妙，誠於是乎見，不可不謂之奇緣了。

四師六漸三不老之齋

揭邊：我有四師。古物化心。老熟離澹。入于天真。
六漸之語。出之董香光。陳眉公謂。三不老。
其實是老。一不怕老。二不諱老。三不賣老。
是三不老。總為一居。居之頗好。勒石作銘。
可以永寶。遣日寄懷。可以娛老。

　　昔日司馬遷過孔子故居，而「慨然想見其為人」；余讀壯公八十八上壽祝賀集，
聞黃才郎君言「先生每於酒酣耳熱之際，常詩興大發，即席吟詩助興，不惟其聲鏗鏗
然，且復加手舞足蹈，豪邁之氣溢於言表，頗有（東坡）『老夫聊發少年狂，左牽黃，
右擎蒼』之慨，舉座皆為之絕倒。」亦不免愴然而涕下，慨然想見壯公清癯之身形。

　　而今西風東漸，學子普遍以硬筆為書寫工具，毛錐遂難復舊觀，更遑論書藝潛移
默化、寓教於書的理想了。揆諸既往，唐太宗為一睹右軍真跡，無所不用其極以掠奪
之，甚至不惜納入棺槨陪葬。方今之世，只恐求太宗之迷戀已不可得，文化陵夷，莫
此為甚！哲人其萎，徒然作傷古之未逮，隔世之神往，臨良機而蹉跎，委時賢而莫問，
其心不亦惑乎？

二、虞山派、鄧派集大成於吳平

　　提起堪公，聞者莫不豎起大拇指來，放眼社會上幾乎找不到對堪公有微詞的人，
也聽不到一句道堪公短長的話，從同業到世俗往來莫不欽敬這位藝壇大老：吳平先生。

先生字堪白，浙江餘姚人，生於一九二〇年三月十五日，先尊克剛公與豐子愷（1898—1975）、潘天壽（1897—1971）同出弘一法師（1880—1942）之門，善詩文，工篆刻，好與名士游。堪公五、六歲時開始學唐楷，繼之學二王。少年時乃父以黃小松、陳曼生兩家印譜見示，遂由浙派西泠八家入手，時年僅十四歲，復遍及黃易、趙之琛、陳鴻壽、陳豫鐘等人，從而一窺篆刻之藩籬，儼然已具備「轉益多師」的大將之風，故堪公年僅十七歲時（1936），已在「榮寶齋」掛牌鬻印。

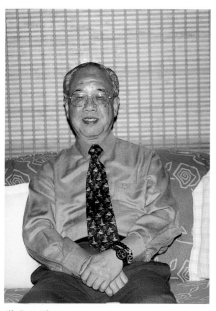

堪公玉照

弱冠至滬上，見鄧散木「快馬斫陣」的刀法、「突兀險奇」的布局與「變化無窮」的篆筆，頓時如徐青藤（徐渭）所謂的「冷水澆背，陡然一驚」，遂抱定求藝的宏願，經同鄉先輩施叔範之介紹，成為「三長兩短齋」門弟子，也就是「廁簡樓」的傳人，自此以函授的方式勤習散木印風，散木篆體書得力於蘇州南園老人蕭蛻庵，堪公亦遙承之，頗見灑脫流利之功。

第二千禧

鄧散木原名鐵，字鈍鐵，後改名散木，字糞翁，自署廁簡樓主，師承虞山派趙石。趙石原號石農，以其善仿封泥，故改號古泥，亦號泥道人，江蘇常熟西北鄉金村人。幼時隨父賣藥，設肆於金村，讀過幾年私塾，只因家貧，無力就學，即留在藥舖當學徒。

壽而康

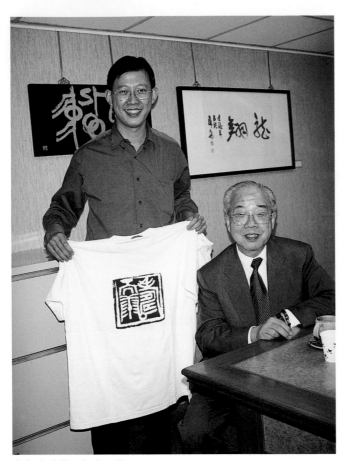

筆者致贈堪公紀念T恤

　　就在他讀私塾的時候，參加了鄉里的書法比賽，拔得頭籌的可以領到幾兩銀錢的獎金，敬陪末座的則贈豆油一簍，用意是希望對方「焚膏繼晷，努力臨池」，實則寓有譏誚之意，歷年殿尾的人羞憤之餘多棄此不領。趙石第一次與賽，豆油卻輪到他，他無視於旁人的訕笑，提了油簍便走，過些時日又來參賽，竟然名列前茅，正當眾人訝異其進步之快，隔壁賣豆腐的老闆道出了原委，笑說：「這趙先生可不是僥倖得來的呀！夜裡我起來磨豆腐，他屋子的燈光還亮著，就窗眼兒裡一瞧，他老是在臨字，這樣刻苦自勵，哪有不成功的！」

　　後來，趙石巧購一方舊石印，愈發喜愛，便利用入夜時段，以釘子磨成刀樣，就著燭光在硯石上有模有樣地刻起來，這樣摸索了幾年，居然也

獻醜

揭邊：獻醜。
堪白作俗語印之一。
癸丑三月

有個樣子。一日，李嘉有（當代古文名家李猷）先伯父李古愚先生（名鐘，字虞章）來藥舖看掌櫃的，目睹趙石的作品，驚為天才，即致贈他一把刻刀、一部查篆字的《六書通》與幾枚印石，對於少小失學的趙石先生來說，自然是極大的鼓舞，從此刻得更起勁了。

幾年下來，趙石書法由顏（真卿）學翁（名同龢，自署松禪 1830—1904），頗有蒼茫之致，旋應店主之請仿翁書跡，沽於裝池，以饗向隅者，巧為翁相國返鄉養晦（1898 年 6 月慈禧太后發動政變，光緒皇帝下詔罷黜同龢尚書職，開缺回籍）路見，但細想未曾書此，經表明不以仿作贗品為忤，店肆中人乃同意轉達約晤之意。及欣會趙石於（翁）府內，既愛之才，復憐其貧，乃留諸幕中，授意為代筆，府外見之真假莫辨，趙氏之名，於焉大起。

光緒中葉，同鄉藝術家金石如先生（字蘭昇）因擅長歧黃之術，結識松禪相國，相國遇有刻碑、裱畫、印書之事，多由蘭昇代勞，趙古泥先生就在金石如的培養與鼓勵下，刻碑治印更為精進。然而古泥慮及刻碑終究為工匠生涯，一心突破，轉而向古愚先生習印，古愚先生乃吳昌碩第一位弟子，工漢隸、填詞，治印得缶老之雄壯，遂盡傳其學於趙石。

而松禪老人雖然是狀元宰輔，兼同光兩朝帝師，此際卻因戊戌維新的派

系傾軋而黯然放歸故里，甚至庚子拳亂初期，還免不了遭到編管的命運，
困居在常熟郊外白鴿山，昔日故舊門生怕受牽連，均避之唯恐不及，是
以伴隨這位七十老翁一直「淒涼到蓋棺」的，也僅有外甥俞仲輅、大夫
金蘭昇和這位趙石等人，及松禪死後，趙石離開翁府，仿翁之字，已流
遍江南。

趙石既受聘於常熟名士沈石友汝瑾為其製硯，石友藏硯甚豐，與缶
廬吳昌碩交稱莫逆，昌碩見其印，歎曰：「當讓此子出一頭地！」及得
良睹，即收為弟子，並勸趙石脫離學徒生涯，自是過從甚為契合，還介
紹他到常熟大收藏家沈成伯府上居住，三年下來，為趙石詩文書畫打下
很好的基礎。俟缶老七十以後（1913），腕力不勝刀筆，更藉助趙石，
篆後輒請他代刀，率見趙石功候已然爐火純青。

然而趙石篆藝之轉捩點，是光緒年間封泥的大量出土，趙石躍然心
動，鑽研其中，尤醉心於《封泥考略》、潘伯寅《鄭
庵所藏封泥》與陳簠齋《十鐘山房印舉》，盡得封
泥韻致，印風為之一變。所治印以兩漢為宗，白文
印採取殷墟甲骨鐫法，朱文邊框以殘破處理，即得
力於封泥。

趙石畢生致力篆刻四十年，既發跡於刻碑的
專長，故臂腕之力甚強，最善攻堅，連質地較硬的
牙、銅、晶、玉在他印刀錘擊之下，皆宛如石章般

揚邊：吉祥多寶。既壽永康。六十一癸丑。五十四歲。
堪白自作自受

微曦（堪公印稿）

相見又無事。不來忽憶君　　　富昌大吉又日利　　　　朱桃西

自然生動，斑駁有致，時人喻之為「昌碩以後，一人而已。」曾有「一切雜技，胸中皆不能無書，有書而後可幾（近）於古」之語，並特別強調：「摩印之法，求諸金石文字及篆法，則易得，徒講刀法則難成。」然而後世效法古泥者，泰多不從金石文字與篆法下功夫，只圖心刻意營造美術文字的效果，即使擊邊也殘破濫施，俗不可耐，此恐趙石先生當歎其所先見也。

　　李猷先生回憶這位長他四十歲，頭剪平頂，蓄一把黑鬍子的鄉先輩，能片言排紛，一語解頤，每遇不順耳、不對勁與不合理的話語，即露著一口大白牙，齜牙咧嘴破口大罵，快意好惡，毫無城府，爽直成性，溢於言表，合則談談，不合則一罵了之，精壯之氣，至老不衰，較之老於世故者可愛多了。三原于右任先生（1879—1964）最為莫逆，二人遊山玩水，互相撫鬍而笑的相貌，彷彿如在目前。

　　至於在教學上，古泥誘掖後進和盤托出毫不自祕，從遊者甚眾，以濮康安、李益中最得己法，鄧糞翁散木則取意之餘自出機杼，倒是散木函授弟子堪公吳平最能直承太老師白文印蒼茫之致。

淵映（堪公印稿）　　　　佛壽無量。佛光無極　　　　陶金銘印

五色令人目盲

奉（釋為「奉」，即今「捧」字）

　　其閨女趙林，不但小印刻得極精，尤其是〈洛神賦〉小楷最受稱道，為常熟第一書家蕭蛻庵所激賞，央人作媒，結為親家，平添藝壇佳話。

　　古泥先生飲食少節制，未及耳順之年即肝病過世，病篤前知住世不久，遂請人作〈生輓詩〉，李猷先生以十八、九之齡亦面陳四首五律，足以慰古泥臨終前得一忘年之交。逝後遺囑薄殮，墳塚由蕭蛻公為之書篆，亦是死後哀榮，時人稱之為「虞山派」。

　　繼古泥先生後來居上者是鄧散木先生（1898—1963），光緒廿四年生，幼年因不堪英人所辦華童公學的奴化教育，憤而返家自學國文，攻讀數年，詩文皆卓然有得。廿七歲創南離小學，任校長，三十一歲拜趙古泥為師研究篆刻，書法則問道於蕭退闇（蛻庵），二公均江蘇常熟人，故自稱「虞山弟子」。

　　所居顏曰「三長兩短齋」，「三長」乃詩、書、印之謂，「兩短」指詞與畫，言之成理，毫不避諱時論，後易以「廁簡樓」。其驚世駭俗見諸閒章「都

遠離顛倒夢想

揾邊：遠離顛倒夢想，六十七年戊午春，
堪白吳平

廚守」、「遺臭萬年」、「糞土之牆」、「三臭而作」、「海畔逐臭之夫」，
甚至以拭臀紙為展覽請帖，類此怪異行徑，不一而足，立時轟動書印界。

其書，諸體俱佳，篆書原取徑吳缶翁昌碩，晚年融合大、小篆及甲骨、
簡帛文字，自成體貌，布局隨心，結體恣肆，氣韻生動。篆刻尤為擅場，
早年曾習浙派，師事趙古泥後專攻樸茂一格，反覆摹習漢官印，留心古璽、
封泥、瓦當，融會貫通而成生辣痛快風貌，迥異凡響。

其刀法特色，凡筆畫對稱者必一邊特重，一邊特輕，以求變化。遇「浮
鵝勾」（如「元」字末筆）往往上翹取姿。一印入手，頗著意於整體與意
境上的安排，務使輕重、粗細、疏密、屈伸能呈現格高韻厚
的藝術美。復留心刀法與印文的搭配，如豪爽語採大書深
刻，婉約語便巧雋綽約，詼諧語則時出奇兵。總其一生創作
心得於《篆刻學》一書中，拈出章法，悉為十二：疏密、輕重、
增損、屈伸、挪讓、承應、巧拙、變化、盤錯、離合、界畫、
邊緣等，空前之作，為印界永以為法。
民國五十二年以胃癌、肝癌病逝，弟
子僅堪公吳平繼其學。

堪公治印以秦漢為依歸，其回顧
六十年來「鄧先生之於我就如金鐘罩，

上谷酒人　　　　平生飛動意

願與法界眾生一時同得阿耨
多羅三藐三菩提

春風得意馬蹄輕

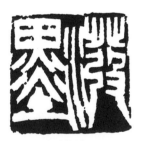

潑墨

堪公為繩鈕治印：伯望

一套上去，從此他學不復得入」，浸淫之深可以想見。來台之後，供職法務部調查局，更恣意於權、鏡、磚、甓、漢額、古璽，博涉多優，蒼厚鬱勃之氣，乃於分朱布白間汨汨溢出，自成一格，更在散木之上矣！率見傅山（1607—1684）「寧拙毋巧，寧醜毋媚，寧支離毋輕滑，寧真率毋安排」的境界，率意拙趣而益顯樸實雄渾，穩當大方。

平生以篆書與行草最為上手，中年復匯歸於晚明諸家，行楷、行草於溫文儒雅中蘊含一股豪氣；篆書自篆刻的布白轉化而來，儀態從容而古意典雅，王壯為先生即以「養量撝謙，不自炫露」讚譽堪公篆書之褪盡鉛華，而臻於老到蘊藉。

國畫則早在一九五一年經王植波、陶壽伯介紹，入高逸鴻先生門下。一九八三年，以江兆申之引介，出任台北故宮博物院書畫處處長，博覽中樞典藏，眼界為之洞開。一九九一年，以七十二歲之齡退休，繼續在家課徒授藝，沾溉後學。廖德良回憶三十年前，以廿九歲（1973）的青壯年紀開業時，便收到年長廿五歲的堪公贈畫的厚禮，雀躍之情，仍溢於言表。

繩鈕局部放大

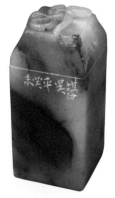

壽山芙蓉：繩鈕（一刀製鈕）

十有九人堪白眼

堪公印拓專用印：
餘姚吳平堪白刻畫留痕

揭邊：黃仲則詩「十有九人堪白眼」。
予其能免？因以為字。五十年
辛丑之秋。堪白吳平。

　　綜觀堪公畢生優游藝事，自得其樂，未嘗以畫廢印，或以印廢畫，充分示現作為一位藝術家，當以兼善為能事，所以堪公之詩文高雅雋逸，書畫俱臻上乘，其中尤有深意者：蓋堪公素不以藝高傲人，讀書萬卷而深藏不炫，待人寬厚，自律甚嚴，與之論交，久而彌篤，於四十二歲（1961）自用印「十有九人堪白眼」側款云：「黃仲則詩『十有九人堪白眼』，予其（豈）能免，因以為字」，足與京兆府米禪師「醜陋任君嫌」一語相映成趣，亦可以想見其謙沖自牧的用意。

　　堪公另有「凡我過眼，皆在我心」一印，足以展現不與藏家鬥富之襟懷。藝壇每有義展，先生絕不後人，堪稱當今藝林君子典範，在在印證性情、修身在堪公身上與學養、治藝發揮密切綰合激揚的作用。身為大師，嗅不出一絲硝味，聞不到半點霸氣；謙退自然，簡單純樸，實為積福之器，無欲則剛，以迓天庥，堪公做了最佳的註腳。而堪公之藝術成就，花鳥畫被譽為「海峽兩岸當今第一」，治印已超越虞山、鄧派，自成姚江一格，李可染「可貴者膽，所要者魂」用之於堪公，高絕精悍益發不能仰視。走筆至此，深覺再多的言詮，與堪公崇高人格及藝術成就相較，顯然是微不足道了。最近，堪公已將「我思齋」五十年來印拓委由弟子集結出版，十冊合為一函，「蕙風堂」代為經銷，堪稱印壇盛事。

得其秀 4.5x4.5

更上層樓 4.5x4.5

三、我思齋薪傳李紹陽

　　出身於國立台灣師範大學國文研究所的李紹陽，年輕時就接觸篆刻，但當時純粹自學，欠缺師友砥礪督促；後來投入職場，無暇顧及，便擱置一旁疏於接觸。雖偶爾拿刀治印，但只是生活調劑，若問刀法工拙如何，自嘲他人見其年輕時作品「不堪入目」並不意外，頗有「醜媳婦難見公婆」之慨。

　　直到十餘年前，得蕙風堂楊小姐、洪小姐青睞，引薦入堪白師門下習篆問道，昔日埋下的種子倏忽觸發，登堂入室方才開了眼界，方識箇中博富不容小覷，頓起肅然欽敬之心。

　　奈何當時事業已陸續開展，礙於工作忙碌所絆，雖有善友援引之佳機，仍無法每週到班上課，時常累積了兩、三個月的作業，才戰戰兢兢地壯起膽子呈請老師一次批閱。然而吳老師毫不介意，反而珍惜學生難得到班的機緣，審視得相當仔細，也毫無保留地一方方道出布局或刀法上的瑕疵，自己則於課後鉅細靡遺地在印拓旁追記所有的重點。一段時間下來，不知不覺也漸漸累積出一大疊相當可觀的珍貴隨堂札記。這份得來不易的師生情誼，觸動了紹陽拔腿起跑急起直追的學習動機，抽暇必然時時反覆翻看，不時又有溫故知新的深刻領悟與喜悅。

游心于澹，順物自然　7.8x8

鶴壽千歲，以極其游　8x8

買斧采山　4.5x4.5

長安寧　4x4

更上一層樓（白文）　4.5x4.5

　　李紹陽回憶道：猶記當時有些印章，自己看著覺得沒太大問題，自忖可以順利過關，但老師卻一眼就識出破綻點出缺失，此時自己再端詳細看，就會發現缺點的確存在而明顯，讓人不得不心悅誠服。這件事讓他頗感震撼，才明白如果受知見不足所囿限而閉門造車，自學就是一條非常浪費時間的道路；而今老師可以輕易點出問題所在，自己卻延續好幾年而渾然毫不自知。常言道「自我感覺良好」，確實是學習中最常見的盲點，當盲點墮入死角，脫困就難上加難了。而今既然有一舉擊中要害的明師近在眼前，更應亦步亦趨、劍及履及地緊隨於後，痛下針砭剷去致病的沉痾。因此在追隨堪公那幾年，他徹底摒棄舊時率性而為的習氣另起爐灶，重新回到基礎功上補強，對浙派諸家認真臨摹，這期間趨庭請益中亦受堪公教誨指點甚多。而令李紹陽印象最深的，是老師曾語重心長地下了一段結語說道：「篆刻還是以方刀穩重，且顯氣勢」。這關鍵性的一句話，對其影響甚深，也奠定紹陽這些年來刻章的主要風格。

　　一段時間後挑戰自我的膽識漸漸培養起來，他便自我提升直接從大家入手，改習趙古泥、鄧散木及堪白師代表性的作品，時而臨摹、時而創作，落實《禮記·學記》中「相觀而善之謂摩」的指導原則，反覆咀嚼這三位前輩印風特色所在及值得學習

嶺上白雲（白文）2x2

日常寫碑（白文）2.4x2.4

惟堪啖飯　4.5x4.5

居之安　2x2

其容寂（白文）1.8x1.8

之處。特別著力的是堪公對印面空間對比的布局，更吸引紹陽緊追於後，反覆琢磨。然後一次又一次目睹堪公印拓中留下大塊面的線條或空白時，只能用驚心動魄來形容當下所受到的震撼，彷彿有顏回讚歎孔子「望之在前，忽焉在後」的心情起落。再加上自己回頭奏刀琢磨，赫然發現「對比」其實不難，難在粗細變化之間如何取得協調，自己又從中掌握到步步為營不敢躐等，「盈科而後進」，「莫徒務近功」的體會與奧妙。李可染對「真知困而得，峰高無坦途」的體悟，也讓他在篆藝的提升上看到一次又一次的挑戰。而堪白師卻能很從容和諧地展現出大氣魄，尤其表現在一時以上大印，既要見大刀痕，又要展現細膩，旁人見此著實難辦每望而卻步，然堪公瞬目揚眉間，但見細切、長衝並用，疾速縱橫，強披狠削，學生一旁目睹，無不瞠目結舌嘆為觀止，再難駕馭的印文，經過巧為屈伸布局，無不手到擒來，眼界超邁脫俗，備顯氣勢雄渾、刀法老辣，比之古人，非但毫不遜色，甚且青出於藍，俊爽俐落躍然拓紙之上。

尚能飯否　4.5x4.5

匪神之靈　3.5x3.5

真水無香　4.5x4.5

狷者　2.3x2.3

泠然善也（白文）　1.7x1.7

不逆寡（白文）　1.8x1.8

游食之民　1.8x1.8

哀矜勿喜　3x3

長生未央　2.5x3

怒目金剛　2.2x2.2

可惜的是，當時自己役於俗務實難脫身，工作繁重自顧不暇，免不了有時仍會隔了好長一段時間也找不出空閒去上課，對理想的印篆目標遙遙無期難以企及十分焦心，所以自責學習成效甚差，眼高手低作品不成熟，更對錯過了許多聆聽老師教誨的機會耿耿於懷，至今想起，依然感到遺憾。直到六年前已屆天命之年不容蹉跎，便毅然從工作上退休，才終於卸下壓在心上的石頭，可以傾全力有足夠時間踏踏實實好好學習。可惜此時際會之盛況難再，堪公耄耋高齡，年邁之軀體力不如往昔，看作業力不從心，不再像早期那樣細說，恭立於側僅得「很好」二字，無復有「刮垢磨光」之痛快。回顧一路走來，自己學習過程斷斷續續，得到啟發的機會漸次減少，內衷難免有失落感，更增加了對自己資質駑鈍的憂心忡忡，生恐留下難以彌補的遺憾。

待二〇一九年四月十二日堪公仙逝後，紹陽被迫回到自學階段，但過去經驗清楚告訴自己：

登高必自卑　2.5x2.5　　　常臨二王元章王覺斯　　　不貸之圖　2x2
　　　　　　　　　　　　　（白文）2.6x2.8

養拙　3x2.8　　　　　　狷者　2.4x2.4　　　　人家命好（白文）0.7x2.8

沒有人在旁督促指點肯定成不了火候。因此尋繹出一條亡羊補牢之計，
便硬著頭皮拿作業逐一請教杜三鑫及柯詩安兩位同門師兄。他們被紹陽
精進不懈的精神所感動，運用從堪公那裡培養出來的眼識，屢屢提出中
肯的意見，讓紹陽不至於因頓失師保教誨而茫然無措功虧一簣。就連在
聚會中，都不乏得到難能可貴的切磋之益，屢屢聽聞他們提起吳老師當
初怎麼說、吳老師當初怎麼做，所以有賴於入門較早的兩位益友結伴同
行，紹陽彷彿又再次聆聽堪公耳提面命的諄諄教誨一樣，備感窩心。而
且透過他們的再次轉述，自己也從而瞭解更多堪公的技巧要訣以及崇高
的藝術修為。就這樣朝思暮想加勤直追持續了兩三年，終於自己又稍有
領悟，也才算真正感受到入了篆刻的門牆，一睹萬仞高牆內之富麗堂皇，
可以稍解心中過往的遺憾。

　　埋首案前，撫今追昔，再回頭看兩三年以前的作品，昔日頗為自得
而留下的印拓，現在看來又有不堪入目的自覺，揹負了堪公「我思齋」
弟子的榮銜卻端出這樣的作品，實在令人汗顏。今日悔咎之狀與昔日自
慚之情如出一轍，可想而知，以後再回過頭看這兩年的作品，肯定也是
如今日般不滿意，藝術之路「自強不息」方為本懷，「日新其德」，本

當如此。在紹陽瞻仰心目中堪公巍峨的藝術高峰與人格風範之餘，他已矢志自己能在一次次的不滿意中，慢慢走向更好的結果，以上報堪公在天之靈。

走筆至此，從紹陽先生治印的心路歷程，頓時憶起他的這一番體會，與十七年前我在陳瑤菡小姐介紹下，與文化大學美術系黃崇鏗教授一面之緣中，當時教授分享予我的心得所見頗為契合，也因他生動感人「鏗」鏘有力的一席話，令我「崇」敬不已，隨文附記於後。

當天話題從我個人的臨池經驗談起，說到我的篆刻老師薛志揚教授對我的啟蒙。志揚老師起初總是給予我許多讚美，從不給我改進的評語，再問下去，他只建議我將作品留待日後做比較。一段時間臨池下來，志揚老師會突然跟我說：「這件作品有靈氣，比去年的好。」我不禁納悶了，去年那幾件不都是很好嗎？今年的比去年的好，就表示去年的有缺點存在。可見老師養才培才的用心，是讓我們在比較衡量的過程中自己探索出下手處，若是硬生生地將老師的手法套上去，充其量只是一成不變的

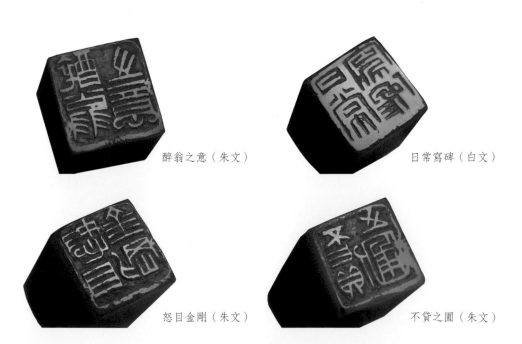

醉翁之意（朱文）　　　　　　　　　　　　日常寫碑（白文）

怒目金剛（朱文）　　　　　　　　　　　　不貳之圖（朱文）

複製而已，對書法創作而言自此落入窠臼不能自拔，無疑是最危險的。這一細微的手法，我自此獲益良多。

黃教授聞我此言深有同感，他隨即分享了自己頗有異曲同工的教學經驗。黃教授描述他在該校系是出了名的嚴格，學生選上他的課之後一整年皮都得繃得緊緊的，可是學生對這位「恐龍教授」所開的課程卻前仆後繼趨之若鶩，這引起我的好奇，究竟魅力從何而生？且聽黃教授娓娓道來。

原來教授對學生每一件嘔心瀝血所完成的作品，幾乎都是以當場退件拿回去修改來處理。關鍵在於黃教授並不會對作品有何瑕疵做任何口頭上的提示，而是要求學生反躬自省，自行找出作品可以修正的缺失來改正。可想而知，要從一件自己原以為滿意的作品做修改不是憑實力，而是靠潛力，學生們勢必要強迫自己自我精進不可，才能超越原有的創作格局。是以學生們捧著精心製作卻被打回票的作品回去苦思真是一件比創作還難的苦差事，肯定弄得廢寢忘食，不僅端著碗在想，盯著天花

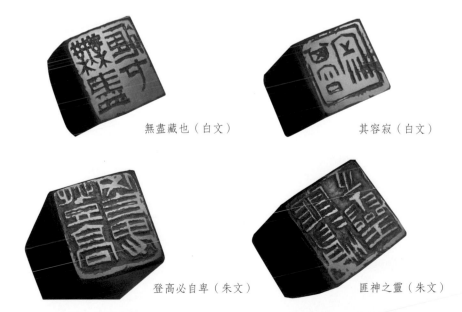

無盡藏也（白文）　　　　　　　　　其容寂（白文）

登高必自卑（朱文）　　　　　　　　匪神之靈（朱文）

板也在想，輾轉反側難以成眠，只好再回到作品前「格物致知」一番，只差沒像王陽明為了窮究物理，逼迫自己跑到庭院格竹子，七天下來格出一場病。黃教授每個學生就這樣吃足了苦頭左想右想，逐一審視檢討每一個細節、每一個項目，務必挑剔出是哪個環節出了問題？好不容易理出一點頭緒，才敢試圖進行修改。也許是先從色彩協調下手，一旦做出不同的選色，接著就顯出明暗對比的弱點，再就明暗來做改善時，發現需變更整個主體結構。於是乎藉著一層一層的重新布局後，修正過的作品果然脫胎換骨煥然一新，而這種突破卻不是直接接收老師的結論、複製老師的概念而來，而是透過學生自己的穿越瓶頸，覺知死角的刮垢磨光、刻苦精進來達成的。無怪乎這一批經過接二連三魔鬼訓練的學生縱使對黃教授深懷懼色，不過他們無一不在期末完成黃教授的課程之後大大地鬆了一口氣，更重要的是都能由衷地感受到：跟著黃崇鏗教授學習一年，這種扎扎實實刻骨銘心的收穫，比其他教授教四年得到的進步還要多！所以黃教授在美術系所開放的電腦選課時段，往往不到一刻鐘之內就已額滿，因貪睡錯過選課的學生只好自嘆無緣。

這次的良緣聚會，我們彼此都有一見如故之感相談甚歡，黃崇鏗教授不惜錯過搭車南下的時間，也要暢所欲言，令我銘記在心永難忘懷。

八十四年崑崗文化所印行的《薛志揚印選》，是書撰寫序文的李嘉有教授曾多次召我到他和平東路寓所當面指導。他告訴我自己勤學之功在於「窮三十年歲月手不釋卷」，兼以他應邀撰寫的文章一年前就會先

狷者（朱文一）

狷者（朱文二）

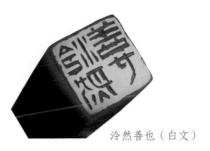

泠然善也（白文）

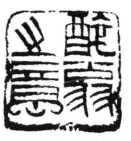

醉翁之意（朱文）
3.2x3

寫好，每週拿出來繕改一次，週復一週精益求精，最後才會有完美的呈現。嘉老並授我心法：「習作之初，縱有敝帚自珍之喜悅在焉，仍當俟其日久，復取舊作以觀，倘仍可喜，便是故步不前；若有慚色，便是進境」。嘉老切磋積漸、反覆自課之功若此，當然日起有功。夫子倡言《詩經》「切、磋、琢、磨」的重要，誠乃千載顛撲不破之真實力也！世人皆知李猷教授在文壇、詩壇亟負盛名，長年擔任「中山文藝獎」特約評審工作，享有「古文第一把交椅」的美譽，由是觀之良有以也，絕非浪得。

綜觀前述種種，蘇軾《留侯論》所謂「觀其（圯上老人）所以微見其意者，皆聖賢相與警戒之義」。歷代聖賢皆以心法裁成接棒者以成就匡世之功，而文章藝事更是等同而論，捨此之外別無他途。堪公以函授方式受藝於鄧散木，胥賴青燈奏刀之勤，而今紹陽先生有以致之蔚為大國，亦不外乎發皇《孟子》「自得之則居之安，居之安則資之深，資之深則取之左右逢其源」之一貫心法。英雄豪傑欲成風雨名山之業，唯有自我淬礪，積漸為功，方足以厚積薄發，終底於成。成篇之際，紹陽猶以不諳社交，揖讓周旋多有未盡之儀自惶，不欲我有溢美過譽之筆，愚撰述此書八易其稿，以「斯文在茲」自許，又豈敢造次。唐代裴行儉有云：「士之致遠，先器識而後文藝。」余側觀紹陽先生之行徑，雖韜光自養，為善卻不後人，復能渾厚沉默，誠入德載福之大雅君子也！自有一番「謙，尊而光」之陶養在胸。諒堪公在天之靈當俯允斯言，復冀盼紹陽兄於我呶呶贅述之淺見，稍能寬懷微哂海涵也。

四、心玉盦主薛平南

薛平南先生，字定之，一字磐石，別署「心玉盦主」，乃紀念先師書壇大老李普同先生之「心太平室」與王壯為先生之「玉照山房」的合稱。一九四五年出生於高雄縣茄萣鄉白沙村，為當前書印界最活躍的領導人物。

漁村的生活，將身為長男的平南先生，塑造成同儕中性格開朗的帶頭角色，倒也難掩豪邁中的細緻感，因此一九六〇年初中畢業就讀台南高工機械工程科時，就曾因機械製圖課對仿宋體字的書寫十分耀眼而受到師長稱許。後來基於對運動的愛好，於一九六四年北上就讀台北師專，主修體育，擅長田徑、游泳，曾榮獲全國大專運動會十項及跳遠冠軍。

就在此時，受到同窗好友黃朝松君的啟蒙，從課餘臨帖的成就感，對書法產生了濃厚的興趣，即使在那字帖多數散佚海外的貧乏環境下，他仍藉助從牯嶺街舊攤所蒐羅的古舊碑拓圖片來摹習，於是很快地脫穎而出，跌破校內語文系師生的眼鏡，成為替學校書寫海報標語的不二人選；尤其是趙之謙的魏碑及隸書，特別得心應手。藝術的種籽，一旦在

平南先生玉照

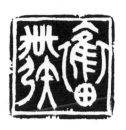

奮發　　　　　　　天地一沙鷗　　　　　縱浪大化中

內心萌芽，瞬間便形成一股沛然莫之能禦的爆發力，所以在藝術跑道上的平南先生，就如同運動場上的薛國手一樣耀眼。一九六八年役畢之後，隨即考入國立台灣藝專夜間部美工科，白天則擔任私立大華小學體育教員，為了更精進圖強，翌年即拜入「心太平室」李普同教授門下，正式追隨名師，暢遊墨海，拾掇金壺，可見師承對正統出身的重要。而連續四年在全國大賽中拔得頭籌，似乎使平南先生從書藝獲得的振奮與企圖心，漸次超越了體育，並淘瀝出豁達雄健的人生態度。

一九七二年，藝專畢業後，薛先生因成績優異轉任助教乙職，惜才若渴的普老，深知平南先生不羈之志，便將愛徒慎重地推介予壯公，使薛先生藝術造詣，得到更高層次與更多風貌的呈現。然而有感於助教工作繁瑣的行政業務，妨礙書法專長表現的機會，一九七九年，乃毅然辭去已升任講師的大專教職，結束為期十一年的上班族生涯，三十四歲的他，正式專事書法篆刻創作。

這些戲劇性的轉折，固然使平南先生在追求理想的道路上，走得比別人辛苦，但棄燕雀之小志，不為稻糧謀的翔鷹姿態，益發動人！並不是每一位運動家都能有這等的氣魄與眼光。倒是同屬體育系出身的詩壇大老張夢機教授，如果有機緣結識平南先生，當亦惺惺相惜吧。看看這一路走來，每一步都是一個轉捩點，沒有退轉回還的餘地，只能精進破難，向前邁步，受他照拂提攜的胞弟志揚先生，更是感同身受，點滴在心頭。無怪乎平南先生除了在個人書藝上不斷締造令人驚呼的大放異彩，連書印界當前推展的使命，也是以平南先生為馬首是瞻。

好學為福

薄意搨邊：
千禧秋平南晴窗

清穌（大篆）

深心託豪素

　　步入藝壇的平南先生，挾其雄厚的基礎與昂揚的意志，未幾已蔚為大觀。一九七三年，薛教授參與由當時書壇上一批技法精湛、頭角崢嶸的青壯輩書法好手所共同組成的「換鵝書會」，成員們各持擅場相互激盪，卅年來雅集、聯展未曾中輟，堪稱台灣最具代表性的「雅集式書會」。而年僅廿八歲的平南先生亦銳意經營，不遑多讓，從而塑造出台灣書印家的新典型，益發在名師的沾溉、益友的惕勵與大環境的濡染推移中，迭獲書印界夢寐以求的全國性大獎，諸如：全國第一屆教師書法展首獎（1973）、第九屆全國美展篆刻首獎（1980）、中興文藝獎書法類（1982）、中山文藝獎篆刻類（1983）、國家文藝獎書法類（1995）等，並擔任台灣省美展、台北市美展、高雄市美展、全國美展等大賽的評審委員，還應邀至各大學院校任教，蜚聲中外。然而在授課與創作之際，平南對於書印的推廣教育亦不遺餘力，曾為省立美術館撰述美術欣賞系列叢書《篆刻》專冊（1990），尤其近年在「中華民國標準草書學會」理事長任內大刀闊斧物色人才、興辦研習、展覽交流，使右老書藝發揚光大，其宏模遠舉，更為藝術文化推展樹立良好的典範。二〇〇三年為「華視文化公司」錄製《書法創作與欣賞》，詳贍介紹楷、行、草、隸、篆各體書法，全套光碟十張，再一次為書法教育挹注活水。揆諸各項貢獻，實為本省子弟紹述傳統文化卓然有成者，足以奠定屹立不搖的地位。

這麼一位書海中的舵手，印林中的嚮導，其成就豈徒然哉？江湖中人十年磨劍以屠龍，而薛教授亦是無間臨池，力學積漸終底於成的，因此在書印的領域，自有一番領會。以書法而言，台灣的書法風氣是六〇年代由「中國書法學會」的成立以及中日書法交流的開辦才蓬勃發展起來，加上各項美展的推行，使學書者嘗試一種空前的歷練，而獎賽所重視的書法技巧，對臨池者而言是極佳的考驗，這樣的模式於焉定型，固然歷年栽培出來的學書有成者不乏其人，但也有不少人流連於名枷利鎖的美麗束縛，競逐於吃喝玩樂的標榜吹捧之中而不再進步，安於小成而遺忘境界的提昇，所以益發惕勵平南先生不可蹈襲覆轍，於是訂下三年一次個展的目標，日常除了教學以及應對書印事物之外，以規律的「朝九晚十」生活，把所有時間精力都放在讀書、刻印、寫字、收藏上面，在宏觀的角度上放眼書界印壇的發展，來審視、激昂內在世界的再出擊。

乾搨邊款：千喜仲冬平南刻辛稼軒豪語

醉裡挑燈看劍

這樣激濁揚清的視野，既是養之有素，主要也來自普老的引導，普老見多識廣，在年長一輩書家中較為活躍，曾追隨一代草聖于右任學習標準草書與北碑，尤其是鄭文公碑造詣獨高，在創作觀念、資料運用與書法經營各方面均有獨到之處，常受邀擔任各大獎賽的評審，並長期在「中國書法學會」中出任重要幹部，領導「中華標準草書研究會」饒有貢獻，同時在揖讓應對調和鼎鼐的風範

布鼓雷門

呼吸湖光飲山綠

無息有漸
邊款：
天地所以循環無息積成萬
古者只是一個漸字千喜春
平南以漸師法刻呻吟語

裡，在舉手投足與折衝樽俎的手腕上，對平南先生產生極其深遠的影響。

對於書印泰斗王壯為先生，薛教授景仰之處不僅是在金石領域上全方位的涉獵，尤其在書印技巧的實踐上給予最好的示範，使平南先生一接觸到壯公刀法與布白技巧的啟發，不久即展現出成果來，得到第九屆全國美展篆刻首獎。

我們考察平南先生成功的例子，在在揭示了名家指導的重要性，否則空有熟練的技巧，卻無法樹立高雅的格調，只好刻意求新求變，流於「野狐禪」將是無可避免的局面。此外，平南先生特別強調人文素養的重要，以書法篆刻而言，除了應深諳傳統書印的流派、美學與特徵，還要廣為涉獵傳統文人生活中的審美態度、詩文哲思、藝術發展甚至鑑賞收藏，才能火候老到，使書印創作呈現氣格純正、氣韻幽雅的修持境界。

平南先生主張「以書入印」，對篆書的用筆結構，透過臨池的積漸功夫不斷涵養、醞釀、累積，以形成美的風格，再將書法的筆情墨韻發揮到印章上，在「芥子納須彌」的篆刻藝術中，充分展現刀筆渾然的金石逸趣，率見「方寸而具千里」的氣勢。然後又要把排寫印稿時的空間設計、間架布白的經驗，帶到篆書的造型裡，讓造型傾向於整飭而少飛動之勢的篆書，在吸收了吳讓之、吳昌碩、楊沂孫、黃牧甫的篆法後，展現活潑生動的韻致，免於板滯的弊病，呈現清雅、俊逸、挺拔的格調。進而運用金石章法設計的要領，回向於書法中，表現

邊款濕搨：天地所以循環無息積成
　　　　萬古者只是一個漸字千
　　　　喜春平南以漸師法刻呻
　　　　吟語

邊款乾搨：天地所以循環無息積成
　　　　萬古者只是一個漸字千
　　　　喜春平南以漸師法刻呻
　　　　吟語

增筆、併筆或減筆的疏密、增損之美，使篆書與篆刻二者彼此產生互補
的作用，追求書印交融的境界。

　　至於行草的表現，平南先生主張「行於其所當行，草於不得不草」，
將二者融合為一，無論在墨的濃淡潤渴，筆畫的輕重遲速，乃至字形的
大小繁簡，莫不流露自然渾成的技法美與神采美，所以行書眉目分明，
氣勢豪邁；草書以拙取勝而少連綿，這一點顯然是受到標草的影響。雖
然標準草書已到符號化的階段，且字字不相連屬，很難求到章法上的連
綿氣勢和結體的靈動變化，但只要能充分掌握到于右任先生圓拙筆趣中
所蘊含的北碑功力，自然能顯現磅礴壯盛之美。

　　不過，能夠像平南先生擁有如此聲望和成就的藝術家畢竟為數不
多，關鍵就在於他在這片天地裡「終日乾乾」，以「朝九晚十」的「藝
術公務員」自許，付出了「全方位」的經營。例如其日常自課，嘗將報
章雜誌看到的前輩、古人書法作品剪貼成冊，逐一披沙揀金，從增刪的

淵穆　　　　　　　聞思修　　　　　　心跡雙清

心得眉批可窺見其咀嚼推敲之勤，藉由前人作品經驗的累積，擷取精華，而後運用於創作的元素，其使命感之重可想而知。另一方面優游於文房清玩之中，使圖書、碑拓、印譜、名硯、佳石、筆山、硯屏、筆洗與品酒啜茗、談書論印、讀書創作、寫字刻印，交織成豐盈的藝術生活，不僅從摩挲品賞的感動中涵泳滋養其書印審美的靈感與眼光，進而達到品格、學養、性情及生活經驗的攝受與提昇。

近年來，平南先生透過全本〈馬王堆帛書〉的臨寫，醉心於「古隸」

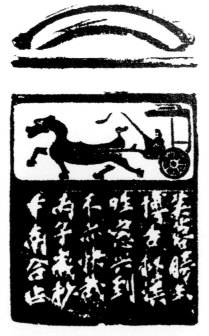

穌敬清寂

濕揚邊款：芙蓉勝玉博古擬漢
　　　　晴窗興到不亦快哉
　　　　丙子歲杪平南合作
　　　（書家以合於己意之作稱之合作）

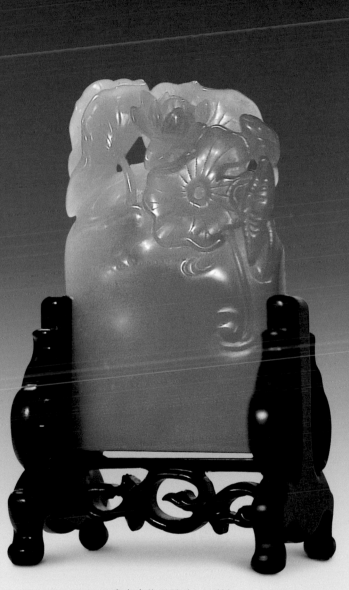

壽山水坑硯屏（一刀製）

乾搨邊款：陶靖節句。癸未處暑。
平南甫自旭川歸來

樂琴書以消憂

的表現，根據他多年的經驗，紙張宜採用吃墨最佳的「玉版宣」，藉著墨暈的散發，更可彰顯書法藝術的興味；並且選擇略帶開叉的舊筆，表現出如竹筆行進間飛白效果的盎然古意，加之以行草運筆的速度感，平添古隸的靈活度，這份研藝的熱忱與執著，使平南先生不多時即成為「古隸」的最佳代言人。其堅苦卓絕的精神，更可以從以下三十年來篆刻風貌的轉變中透出端倪：

六〇年代初期：平南先生於一九七二年入王壯為先生門下學習篆刻，此時他對字的結構和筆法都已經非常的瞭解，所以一開始就有自己的面貌出來，更時時向吳平、王北岳、梁乃予、李大木等諸先生請益，所以創作的觸角趨向多元化。

六〇年代中葉：此階段的作品可以看到追求樸厚的漢印拙趣，也間接可以感受到王壯為先生對博採諸家的寬闊胸襟。

七〇年代：平南先生的印風轉趨細膩精美，秀穎清麗的精緻面目油然而生，並時時不忘在每一個線條的各部分做些微的變化，來使之更為生動，或輔助其樸厚穩實。在空間上，印文的結構也較早期更為舒朗自然。

八〇年代以後：白文漢印的線條轉粗轉樸厚，造型也流露皖派對筆意的重視，朱文更纖細，堅韌若鐵線，斑剝如爛銅，偶然表現漸翁漢金印法，也自有其秀逸之氣。

邊款多以單刀取勝，行氣韻味清秀，無論漢

揭邊：一九九五年乙亥閏八月平南刻杜句　　詩書敦宿好。林園無俗情

金文、魏碑或簡書，必先於石上行稿，也儘量以單刀為主再補刀完成，與壯公刀法類似，唯取意不同，風格各異。

　　總而言之，漢代以降，唐宋元明堪稱篆書的黑暗期，有清一朝，始為大盛。而今老成凋謝，能以書法篆刻並稱於當世者有幾人？平南先生懷不世之藝，奮普老之餘烈，登高一呼，使書壇印界的氣象為之一新，固然借勁於體育的鍛鍊，使他練就矯健的身手、過人的體力與雄厚的腕力指勁，所以在同儕書家中，薛平南運腕彈指之間的刀筆為用，可說是最無罣礙，風格自異於一般人對藝術家文弱的印象。尤其薛氏昆仲，同屬斷掌，兄右弟左，擁有貫徹意志的決心，書印不足以為之難，「逐奇而失正」的新潮亦不足以掩其歷久彌堅的「執正以御奇」。二人情誼深重，各擅勝場，仍處處互為推捧揄揚，足為藝壇典模。

五、細說漸齋篆藝　兼談薛志揚

　　薛志揚先生，一九五七年生於高雄縣茄萣鄉，字叔眉，乃壯公於一九八一年命名，「叔」字取意排行三男，「眉」字取其揚眉志得之義。在王門七子之中，以十八歲之齡因待役賦閒在家得以追隨壯公，這樣一個身兼「書僮」的角色，反而使志揚從協助壯公鈐印搨款，磨墨伸紙，以及觀察壯公治印寫稿、上石、奏刀、修飾、行款的過程中體會良多，所以早期作品即流露老手功力，毫無稚弱之感，並稟其優厚的藝術天分，十九歲便留下替壯

公捉刀治印的紀錄，其得以並列弟子，良非偶然也。以這樣的巧手慧心追隨壯公，自是日有進境，很快就受到周遭的矚目，因此應酬章十分可觀，看在壯公眼裡不得不挺身護徒了，於是便在志揚一九八四年畢業後，吩咐製作印拓小冊，並親為作序，於十月刊行，無異已是昭告眾人：「愛徒可以出師了，以後照規矩來。」志揚在壯公的肯定下，潤利由台幣四百元開始，對自己的抉擇無異吃了定心丸，更義無反顧地踏上治印之路，從此叔眉先生的生活模式已然完全為壯公臨池、治印、讀書、著述、鑑賞的翻版。

憶及既往，最令薛志揚動容的是壯公治印，每每數易印稿，並經數日之審度，才定稿上石，對印面排寫務求精到、妥貼，絲毫不苟。志揚常謙稱自己資質較差，所以得到壯公的照拂比較多。當年壯公還特別題詩勉勵薛氏兄弟二人云：「前浪迎頭後浪推，江河至海不曾回。七洋畢竟真寬闊，能令先生胸次開。」在「漸齋」弟子中儼然成書印雙絕的耀眼新星。

志揚先生行事古風，性情謙和，友好多戲稱他為「今之古人」。日常課印，無論學生功夫淺深，總能從習作中抽絲剝繭尋找值得鼓舞稱道之處，所以課堂

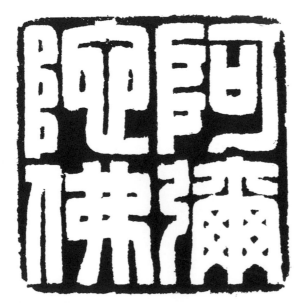

阿彌陀佛

紀伊西林考藏

藐姑射
（中興文藝獎作品之一）

薛志揚小影

繫臂琅玕虎魄龍
（中山文藝獎作品之一）

有情有膽

上總是滿堂歡喜。只有深諳薛師宅厚其心的學生才懂得要層層「逼問」缺失所在，老師才肯吐實。其實這正是志揚循循善誘之處，因為有經驗的人都不難理解，治印非十年工夫，難入於堂奧，所以打退堂鼓的不在少數，這些鼓勵在蹣跚的進程中就彷彿甘泉霖雨，牽引我們破難向前。但也正基於這份藝術的成就不易，反而免於淪為趨之若鶩的俗氣，增加了一分易學難精的挑戰與魅力。

至於志揚先生治印態度之嚴謹是我前所未見的，其於拜師之初，窮兩年的工夫熟讀《說文解字》，又耗費兩年的時光精研《吳昌碩印譜》，臨寫〈石鼓文〉，然後浸淫於各流派，一探諸家之究竟，務期得失了然於胸中，這些均可從志揚案上早已「韋編三絕」的《金石大字典》以及壯公《玉照山房印選》得到印證。所以憑著廿四年師事壯公的日子，練就了志揚慧聽法眼，嬌妍工拙無所遁形。尤其在志揚印稿的推敲過程中，每每於左右、高低、粗細、大小、屈伸、斷續的些微增減挪移中，取得令人嘆服的穩當與精到。

志揚對於弟子治印，不准亦步亦趨地仿效他的面貌，而是致力追法前賢，打好扎實的工夫。他要求學生先書寫秦刻三石：繹山碑、泰山碑與瑯琊碑，或者唐代李陽冰的《三墳碑記》。其中李斯的繹山碑屬於重刻，字體首尾為

臥石披雲

心畫

圓筆書寫，線條較清晰，適合初學。篆書基礎打好，在排寫印稿時才能掌握篆法「上密下疏」的特性，以不疾不徐、沉穩平靜的心情，拉出流暢而勻稱的線條，而不至於被形容為「死蛇掛樹」。已有基礎的，可以進一步挑戰富個人筆意變化的鄧石如(1743─1805)、吳讓之(1799─1870)、楊沂孫(1812─1881)、趙之謙(1829─1884)、王福厂(1880─1960)與黃牧甫(1849─1908)的篆字，使書法更有力道。尤其在臨寫這些名家帖子之前，宜先詳審其筆法，才能達到契入篆法的效果，如：鄧散木起筆輕收筆重，而趙之謙則起收筆皆重，有北碑之氣。所以只要肯下功夫，即使沒有楷書的底子，仍不礙寫得一手好篆字，達到「書印相輝」的境界。

接著，就要進入仿刻的階段。治印仿刻就如同習書臨帖一般，是必備的基本功夫，講究的是書印韻味的掌握，而不是錙銖必較地仿效原拓。這與壯公對臨帖的態度如出一轍，他說：「石碑經刻鏤、風蝕、剝落，以喪失書家原貌，故臨碑帖之際，必細心揣摩古人臨池行雲流水之意，不可拘泥破碎斑駁之假象。」稟持此要領，倘能耐著性子完成數十百方摹刻作品，所成就的雍容厚實當不可小覷。但習印之人免不了急於表現出具有自己風貌的私印，不肯下摹刻的功夫，或者所摹刻的對象來者不拒，大小通吃，這樣莫衷一是的態度，就很難得一家之形貌，遑論其神髓了。

大體而言，摹刻當循著一家一派學來，既非大雜燴，也不適合躐等躁進，還是以穩穩當當、落落大方的繆篆漢印為妥，在穩當的要求下達到刀隨意走

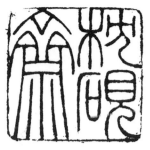

枕硯齋

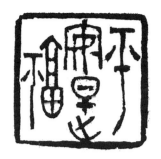

平安是福（浙派印風）

的操控感。除了先由古璽入手外，也可以由浙派再轉入秦漢，摹習既久，得其轉折方圓合度，疏密從容的基礎，再跳脫出來，轉入富含墨意筆趣的寫意印，以免太早定型或養成習氣，像徐三庚篆法太巧，就難以免於斯累了。

復次，篆刻乃是一種以刀代筆，於金石上運刀攻堅的技藝，要能呈現金石氣，就必須在衝刀的過程能崩裂有聲，始為治印正途，線條不宜整理過度，以免把筆意和刀趣都修飾掉了，有失於滑淨軟弱。不過換作是陳巨來學汪關的「鐵線篆」（汪關又是浙派何震一路的），所表現的刀法又不得不平滑，但其平滑表現得極為挺拔，刻工蹈古，自是一家的風貌。而且，在鈐印時由於反覆蘸拭印泥的過程中印面必然頻頻磨損，所以下刀要膽大心細深鑿下去，而不是在石面上推刀，這樣就可以降低這一層顧慮。許多老印石材雖佳，但印面俱已失真，即使是巨匠留痕，也僅供憑弔邊款而已。

因此學習篆刻，先要瞭解各家風貌，方能得其所長，諸如：表現於銅印、鐵印、鼎彝和繆篆的漢金文，長長短短純任自然，絕非刻意經營設計者所能相提並論的。明印雖多佳句，少習氣而富書卷氣，但印面欠成熟，暫且不論。吳大澂自豪補許慎之未見，致力於古籀文研究。王禔號福厂，是趙叔孺（時棡）的徒弟，宜朱文，漢金文尤佳，所治印句筆畫少的字刻粗，筆畫多的字刻細，粗粗細細極為融洽，比浙派更有筆意。浙派以丁敬為首的西泠八家為代表，印風類似，屬秦漢的復古印，疏密均勻而少風格變化，採切刀入印，不連邊框；然而浙派漢印為了布局效果有時字可以反寫，這是值得我們注意的地方。

皖派尤為耀眼，以朱文小篆為佳，疏密各有風貌，以書入印，開風氣之先，重要人物如次：吳熙載號讓之，印稿精準，出力均勻，尤其耐人尋味，可以使

醉書雋語（壯公印稿）

初學者免於膽怯，其所為朱文、白文皆以北碑筆意小篆入印，不溫不火，勝過其師完白山人鄧石如，而鄧石如書法又勝過篆刻。趙之謙字撝叔，自號悲盦，長於北碑、篆、隸，別具面貌，白文刻漢印，朱文刻小篆，富於變化。黃士陵字牧甫，衝刀已達極致，甚至大膽表現出粗細、間隔不一的印面，故意製造錯落有致的韻味，跳出漢印之呆板，一改規矩的匠氣，絕非一般矜持者可望其項背，世稱為「黟山派」。

　　民初以後，細朱鐵線推尊陳巨來，印風清爽乾淨，於王福厂有過之而無不及。齊白石屬浙派，接近秦漢風格，但他卻說「學我者死」，可見齊派能表一時之盛，卻難入庠序之教的無奈。吳昌碩和趙古泥、來楚生起初都是以封泥、瓦當、量銘入手，吸收到篆字中，來增加古樸老辣之味，其中以吳昌碩（1844—1927）的表現大氣磅礴，堪稱空前絕後。而他所倡議成立的「西泠印社」，對後世影響功不可沒，東瀛小林斗盦編印《中國篆刻叢刊》全套四十冊，缶翁即居五冊之多。曾紹杰亦見重於海峽兩岸，九疊文極佳，《璽印精選》兩冊釋文考訂精確，為習漢印者奉為案上之珍。而虞山派集大成唯吳平一人耳，不師事堪公無以得其奧窔。

　　由此可見，近代黃牧甫、吳昌碩、齊白石已為我們探得印海驪珠，走出一條直指印石三昧的康莊大道，就是由浙派及秦漢印入手，融入浙派再回顧秦漢印，接著跳出來浸淫於皖派之靈活多姿，還要回頭融合古璽、碑額、封泥、磚瓦、陶銘，迺能兼容並蓄，自成一格。

　　得諸家風貌之餘，便要下扎實的印稿排寫工夫。前面敘述壯公治印，每

柔弱生之徒（壯公印稿）　　知足勝不祥（壯公印稿）　　行之苟有恆（壯公印稿）

每數易印稿，並經數日之審度，俟其耐看才定稿上石，薛志揚於此盡得壯公風致，認為印面的成敗，排寫印稿即佔去七成的重要性，其餘三成，則是刀法掌控的熟練度。印文排寫不但要不厭其煩，排定後還要寫熟，等到雁皮宣上已經設計定稿，才以蟬衣宣墊在上面描摹下來，將來反搨於印面才會傳神。所以排寫所消耗的時間，往往遠超過奏刀治印。

排寫過程中首要的考量便是抉擇採用朱文還是白文，然後衡量是否需要以回文來呈現繁簡錯綜之美，以及多字印上下字之間高低的調整，左右則不宜明顯的寬窄挪動。不過，回文固然可以解決印文不穩之病，但是齋館印、字號印以及超過四個字的印文俱不宜回文，以免訛讀，而俚語與鄙陋流俗的詞語亦不宜入印。其次，在間架的處理上，白文印面字與字的間隔要交代清楚，朱文則可以讓線條伸屈自如，達到抱合飽滿的要求。

基本上，初學宜五分至八分大小的印材（一分以零點三公分為計算單位）。這樣中等的四字姓名印，橫直設計上每字以六劃為宜，彈性範圍可以增加到五至七劃，整體印面疏密才會比較從容，有勻稱之美。白文印則有更大的彈性，可以靠相鄰兩條平行線的衝破，來達到省筆的效果。朱文印不可以刻斷，所以不能做這樣的設計。不過像鐵線或細朱，小字就總比大字來得雅致，方無鬆散的缺失，印材以五分至七分為宜。

字體的選擇，大篆入印，變化上不如小篆樸雅；小篆變化美觀，線條較為流動，適合圓弧線條。印文如果筆畫少，也可以做有弧度的設計，但繆篆宜方正，卻不宜出現弧筆。像（橢）圓形印面就適合較流動的線條，不宜規

得天全（壯公印稿）

游于藝（壯公印稿）

駘蕩（壯公印稿）

雄（印稿）

矩方正的字，也不必選擇圓形印石。以壯公為例，刻圓章仍選用正材，再將圓印外圍四角的部分剔除掉，可以避免圓形章鈐蓋時歪斜的困擾。

　　至於印石形狀的高矮長短，要搭配印文的排寫效果。因此篆刻家有時為了表達完美的印面，更慎重的做法，不妨先按照印文排寫妥貼，然後再尋覓大小形狀吻合的石材，而非每每為了遷就印石的造型，把印文生硬地塞入印面。對此，當學生們遇到這種棘手問題，薛老師總能施展妙手，將印文來個乾坤大挪移，或變動朱白陰陽，或重新布排行列，或精簡文句，或拆為對章套印，或簡省字體偏旁，或錯落字體結構，總能使印文得到起死回生的契機。觀志揚所為之滿白細朱，乃至寫意套印，莫不個個章法飽滿，體態多姿，布白留紅大方妥貼，刀法筆趣在莊嚴中顯露和暢，即使是規矩的漢印，從薛老師手中也莫不在些微的粗細變化與斑駁設計中呈現律動之美。

　　印文本身之外，還要考慮印句與邊框的關係，一般而言，除了粗框細朱的大篆不碰邊，原則上繆篆（漢印）朱文宜逼邊，小篆朱文則以連邊為靈活雅致，但要考慮上下左右對稱；白文只適宜逼邊，因為逼邊的白文富有張力。一個好的印面，不論上下左右其逼邊的空隙皆為均勻等

同，不會給人偏移或壓迫之感。

　　如果朱文採粗體字，則務求筆意輕重流動之美，否則流於呆板；反之，滿白則要筆筆粗細相同，其白文間隔處（也就是鈐印留紅處）不得比白文粗寬，特別是細白文的印面，留紅要更加細小，才顯得飽滿不虛。「白文再粗些，朱文再細些！」常是漸齋弟子上課中得到的修正。

適意無異逍遙游（印稿）

　　至於長方形印面，如果字體的大小設計上會留邊較多，可以仿照漢金文，在印句周邊加刻雲紋或饕餮紋，亦極典雅。也可雙龍或雙虎，若龍虎配必須左龍右虎，這是基於漢代四靈印：左青龍、右白虎、北朱雀、南玄龜的規定。如果要刻成三靈印，只要將朱雀擺在尾巴可以下垂的位置，其他可以彈性處理，但不可失去「生動」的原則。

汲古生新（印稿）

　　此外，書畫款識印應與落款字大小相同，書家款印以古璽連珠最古雅，上鐫漢印繆篆白文姓名章，下鈐古璽大篆朱文字號章，尤其滿白可收清楚厚重之美，最受文人喜愛。民間以白文為陰文以為不吉，其謬大矣。此外，真書宜繆篆印，行草宜寫意印，都是基於朱、墨相生的考量。至於為畫家治印以及書畫鑑定則宜細朱小字，以免視覺、色調上喧賓奪主。尤其鑑賞印如非名家身分，最好鈐蓋在周邊裱褙的絹布上，不要侵犯到作品，附庸風雅本無妨，貽笑大方就不值得了。所以文人臨池各有不同的審美標準，治印前宜先求證以示慎重，才不會失禮於對方。像張大千作畫堪稱用印最考究，幾乎都只用規矩的印面，不用寫意印，刻家只取陳巨來、方介堪、王壯為、曾紹杰

西林昭一（四靈印）

薄學游餘（印稿）　　龍賓虎僕人豪（印稿，龍賓為神話中墨精靈，
　　　　　　　　　　　　虎僕為狸獸，尾可製筆）

邊款：摩耶精舍。漸翁。大千先生近營精舍於雙　　　摩耶精舍
溪畔。命此嘉名。刻石賀成。壯為丁巳。　　（大千晚年指定書畫印鑑）

等前輩，尤其是眾所熟悉之大千「摩耶精舍」一印即出自壯公手澤，成
為大千晚年諸多作品的正字標記。

　　寫意印面，奏刀非五年十年以上不為功，尤其事先臨帖的功課極為
重要，初以吳昌碩（缶翁）、鄧散木（爾雅）、鄧石如（完白）為範式，
並多加臨寫吳昌碩〈石鼓文〉，一段時間後再以蟬衣宣對照描摹嫻熟，
以後才進入實際排寫的「自運」階段，不宜操之過急，總得搞到淪肌浹
髓、魂縈夢繫不可，否則筆端怎能流露刀意筆趣的神采呢？用蟬衣宣來
描摹，是考慮其加礬處理，具有不透水的特性，墨跡污漬就不會滲透沾
染到書面。工具上，特別要用平口鈍刀，因為斜口刀會留下細線，不能
成就平口刀的趣味；而利刃線條平滑，有損意趣。像吳昌碩慣用頭重尾
輕，頭粗尾細的鈍刀，如此才有厚重味。

蓮華（花）步步生（印稿）　　　萬丈紅塵（朱文）

萬丈紅塵（白文）　　邊款：盡形壽。獻身命。壬　　盡形壽
（中興文藝獎作品之一）　　午秋。叔眉刻佛家語。　　（中興文藝獎作品之一）

　　邊框還有一點不能忽略的就是修邊，因為印材是以機器裁切，失之呆板，所以邊框一定要內鑿外敲，加以整理，務期達到「印文比邊框流動，邊框比印文樸拙」。在粗坯時，邊框不妨留粗些，以便向內修整，還可減少使用者碰撞造成的破損。

　　由於朱文連邊較雅，視同印文的延伸，所以邊欄線條宜與印文同粗；古璽細朱文不連邊，所以適合粗框。特別是除了「鐵線篆」不破邊之外，寫意印不破邊則俗，惟破邊要自然，忌瑣碎，像吳昌碩以特製圓桿刻刀尾端擊邊，比較沒有火氣，又能比扁平的銼片產生蒼老剛勁、痛快淋漓的效果。至於明印邊框表現得若有似無，搭配浙派印文反而好看。

　　此外，邊框還要講究外圍的藝術性，四角方中略微帶圓，始覺古拙。尤其適切地切斷邊框，使印文更俏皮，賦予金石氣，產生無限延伸的效

壽而康
（中興文藝獎作品之一）

養浩然之氣
（中興文藝獎作品之一）

擊墨娛生

果。朱文印連邊的線條，藉此缺口而衝入天際，白文印四角自然的戳破，更凸顯力量傾洩而出的氣勢。皖派以來對邊框的一擊，擊出了篆刻的海闊天空，也同時呈現一個不爭的事實，那便是：藝術美對捨不得破邊的開運章而言，是無緣之物。

邊款更是一絕，款識（上曰款，下曰識）在明代以前循「硯銘」之例，採雙刀法，自清初浙派丁敬首開單刀楷款之例，兩百年來不脫於此，絕少變化。直到王壯為才將印款表現出粗細輕重筆意，尤其漸翁用的是單刀行款，款如其字，極為傳神。以漢金文表現者，下刀時側鋒斜刻，下刀輕，收刀重，由上而下，自左而右，雖王福厂亦不能臻此。至於字體部分，陽刻邊款以魏碑北碑為佳，陰刻以八分（蠶頭燕尾的隸書）、篆字為宜。以這三種字體行款，頗富金石氣，真楷則不宜。

落側款的位置，一般宜選在捺印時手指不會觸及的印身左側，私印也有表現於印頂的。如果印頂刻有獸鈕，以頭部朝己或朝外為宜，朝向自己的優點在於印章自印盒中取出時就是正向，無鈕印時顛倒的顧慮。頭部朝外有大展宏圖的祝福涵義，較受政商人士歡迎，這合於「不害義，可從俗」的考量，篆刻家倒不妨兩全。

行次的安排上，一般而言各行文句，頂可逼邊，底不宜低過一公分，以避免款刻沾染印泥。除了昌化雞血石以血色為貴，落款從簡，避免傷

壽山水坑魚鱗凍石邊字：

客裡為歡事未勝。正如沸水澄層冰。縱然解得些微凍。

纔著風吹厚轉增。錢鍾書詩。叔眉刻于星雨樓。己卯冬月

邊款：仁慧兄有印石癖。因屬（囑）瑑此印。
即乞正之。一九九九年九月叔眉刻。

癖于斯

及「紅地」。文句宜雋雅可讀，反映刻家的文藝素養，甚至連日期標示上的安排，也要巧思：比如說「十月」改以「寒衣節」來表示，「浣花日」就勝過「四月十九日」，「元月九日」又不如「天誕」為雅，如果找不到吻合的名稱，像「槐月上浣」也不妨使用四月八日的「浴佛節」來得簡潔有力。

　　正式在印身下刀時可先以毛筆畫好行間墨線，以鉛筆或刀尖輕劃來打底，單刀楷款宜密，單刀行草款宜放。初習邊款者宜以邊材石坯練習，整片上墨後再重複如前的勾底步驟。清初丁敬的邊款交代清楚，可由此入手，或仿前賢搨本，積漸自有所成。而邊款完成之後可以填上石材粉末或石膏，比起上色更耐看。

　　落款的刀法，像吳昌碩以刀就石，刀轉石不轉，慣用鈍刀，較能流露筆法，依照筆畫順序下刀，刻橫劃時由右而左。而王福厂邊款以石就刀，石轉刀不轉，意即轉石不轉刀，就不必依照筆畫順序，推切並用，切刀時順勢向下按，切刀多於推刀；刻直劃由上而下再順勢轉過來加一點即可，刻橫劃時就要略帶斜度由左而右，左輕右重，以推刀為之，刻鉤筆轉動石身向下點一下，刻捺筆時刻成「長三角點」，也就是一呈三角狀的長形點，以推刀為之再補一刀，筆筆之間出現崩齒，則順其自然。如果邊款過長，應先計算好字數，補滿一面再跨面，但是單面不足一行，就不可以分上下款。這些都是要詳加考究的細節。

　　最後附帶一提的是：邊款或薄意的搨製，一般而言分為水性濕搨、

油性乾搨兩種；濕搨法全黑，但印刷效果不如乾搨法，乾搨法有金石氣，唯不夠濃黑。目前「美玉堂」羅清風先生專門供應石坯，嘉惠初學人士。

韜光養晦
（中興文藝獎作品之一）

所以，印鈕是立體的印面，印面是平面的印鈕，二者璧合才能使印藝宏大。志揚治印，從排印稿、定稿、反搨、重描、粗刻、上墨、試鏡、細修、擊邊、鈐印，整個過程在在有門道，處處見章法，令人嘆為觀止。反搨自吳昌碩已然，「試鏡」是「漸齋」弟子有趣的治印過程，就是在操刀入石之際，隨刻隨照，因為受到視差的影響，字形正面看似平正，背面看卻似攲斜，正面看似攲斜，背面看卻又往往似乎平正，所以要像美人攬鏡自賞一般，不時地給印面照鏡子，鏡中所見，即鈐印的真實面貌。

放浪閒遠（印稿）

除此之外，粗刻後要再上墨一次，使印面與刻痕產生黑白鮮明的對比，以確定下刀的效果，還要在治印過程中不時地傾斜印床，以肉眼平視印面，來檢驗橫豎界隔是否平直均勻。這些細微的步驟，可以使我們對印面氣勢的掌握，更為精準確切。

到最後鈐印的階段，印床還兼具印矩的功能。鈐印如果是要製作裱褙用的印�😊，以雁皮宣為佳，連史紙則適合單張集結造冊。為避免鈐印模糊，王壯為主張在平硬台面上，比起墊厚紙更見精神。

放浪閒遠

標致散豁

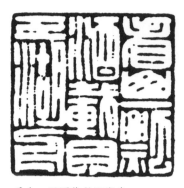

看山一瓢酒載月五湖舟
（薛志揚先生廿歲前所刻四分小印 1.2cm 寬）

　　單獨個人保存的印拓就不必像大張的宣紙需要「以石就紙」，可以改為「以紙就石」，先以宣紙輕黏於蘸過印泥的印面上，然後把印章反過來，使印面朝上、印鈕朝下，再利用指甲的平滑面在印面上每個角落均勻畫圈，細心慢工，自然可完成一張張生動的印拓來，刻家最舒暢的心情也正在此際。

　　而最完美的印搨，是先要輕蘸輕拭，讓些許的印泥將印面細小微粒處彌縫其隙，第二次鈐蓋時，就可以搨出朱白分明的完美印拓來。選用的印泥細朱文宜乾性，漢印或寫意印宜油性較多的新印泥。如果把新印泥曬上個一刻鐘，也可以達到印泥乾化的效果。凡此總總，僅撮取一二言之，世傳「漸齋」對治印細節一絲不苟，鉅細靡遺的態度，於此可見其端倪。

　　既然篆刻以石材為主，治印過程便會產生許多石屑粉末，其實只要順勢抹去印面上的殘屑，甚至在鈐蓋之前，也是以牙刷清除印面殘灰，不用擔心石末會吹迷了眼。

　　印人要對印石有基礎的瞭解，最重要的就是對刀感的掌握，甚至廖德良與諸多治印名家鑑定石材過程，莫不以「試刀」為必然的步驟。像市面上每以三界黃、連江、月尾、三宅等石材來冒充市價較高的芙蓉石，或

以高山水洞冒充水坑石，都在「試刀」之下無所遁形。目前以壽山芙蓉石刀感最佳，壽山杜陵與浙江青田其次，內蒙巴林、江西、善伯又其次，至於江西優質者亦佳。好的石材，衝刀之下不會崩片裂塊，有好的刀感，刻家如魚得水，表現更為淋漓盡致，篆刻講究的金石氣，自然呼之欲出了。

其他如「朱白相間」，可採左右式，也可採對角線，但僅適合繆篆漢印，不宜大小篆。而刻製多用於藏書的變形章，印文亦求其如殘碑之穩當端正，不宜隨石形扭曲蜿蜒。肖形印則宜逼邊，從簡單的刀法中傳達神韻更耐人尋味，維妙維肖反而失之花俏。至於標出界隔線的印以大篆為宜，不適合繆篆。瓦當呆板不易靈活，只能表現筆意與挪讓。元代花押宜肖形圖案之上搭配一楷字。

其他如：陶印，需先素燒後才下刀，刻畢再施釉；至於瓷印以六分為限，因其窯燒後印面會略微縮小百分之十五，印面也會略微凹陷，需要稍加打磨才能鈐印，不過打磨會失真，影響印面的原創性，所以印面不宜大，下刀也不妨刻得粗些，由於不算正統，僅聊備一格。而用於陶藝品底部的作者鑑定章，則宜白文才清楚美觀。

至於牙章硬度略高，具有化驗壽性的功用，但數百年後有皸裂之虞。刻牙章要以鋒利平口薄刃為之，鈍刀容易走刀、滑刀。而竹根印需斜口

不得已
（廿歲前作品，
傲九疊文筆意）

彌陀弟子

利刃，以斷其纖維，二者都有摔不壞的優點，不過由於少金石氣，故不在本文討論範圍之內。市售澎湖花蓮文石，與石粉灌膠製成的仿壽山石硬度均高，必須以噴砂法為之，價格低廉，可以滿足一般需求，不做藝術上的考量。至於木章，使用工具與石章不同，另當別論，故不贅述。

總之，不論平口、斜口、利刀還是鈍刀，大刀刻印可大可小，小刀不能刻大印，是因為使不出力道之故，這點原則要把握住。雖說「工欲善其事，必先利其器」，但志揚用的仍是卅年前五金行買的銼片，自己纏上棉繩，迄今治印早逾萬方，則治印之本為何，自不待言。

篆刻迷人之處，是多了一項書法所不能表達的「刀趣」。倘能把握上述要領，相信不論是先秦古璽、漢印吉語或肖形、箴言或姓名、隋唐紀年或收藏印、宋代齋館或詩詞，還是引首、攔腰、壓角、落款、齋館等各式各樣的印式，均能駕輕就熟，治大國如烹小鮮，則「雕蟲篆刻」，不復為小道。

薛志揚先生曾經獲得高雄縣國中組書法比賽第一名，因此會在一九七二年隨兄長北上就讀復興商工美工科，就是基於這一分對書法美術的熱愛，特別是看在長他一輪的平南大哥眼中，這層藝術細胞是分外值得善加栽培的，不應埋沒在漁村之中。而這一年，也同時是薛平南先生初執教鞭，問道於壯公的開始，兄弟二人在台北相依為命，卻適時提供薛志揚老師觀摩兄長治印的機會。尤其在晉江街賃屋而居的歲月，在兄長薛平南先生的照拂提攜之下，得以聯袂前往壯公位在金門街的寓所請益書法。旋以壯公退休、志揚待役的巧合，志揚便順理成章從六十五年暑假開始成為「玉照山房」書僮的不二人選，閱人無數的壯公對眼前這位小老弟的珍惜愛護已不言而喻了。翌年元月志揚隨即應召入伍，但從這一段密集的薰陶默化，儼然預見志揚縱身書印世界的大志趣，即使在服役期間仍然專注於分朱布白的鐵書生涯，勤刻不輟。是以役畢就讀於藝專，同儕奔波於半工半讀之際，志揚已能出師而鬻印自給了，連東

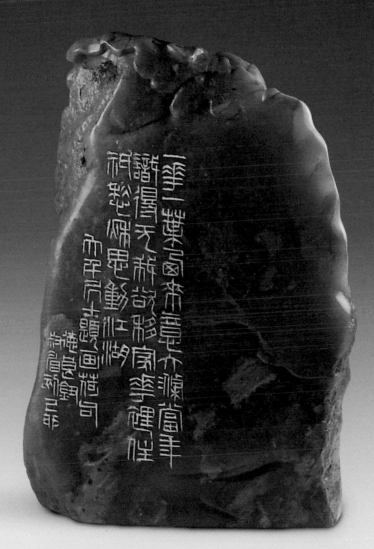

昌化獨石邊字：一花一葉西來意。大滌當年識得無。我欲移家花
裡住。祇愁秋思動江湖。大千居士題畫荷句。德
良鈕。叔眉刻。己卯。

瀛書家也聞名遠來求印。

這份執著，見於談吐的敦厚儒雅，形諸筆墨的俊逸生姿，蓄以平素的墨陶玉潤，養於壯公的「與古為新」；其著迷處，連候車時也不忘持印佇刻，其瀟灑處，長夜治印亦能左把盞、右擎刀，快然自得，是以治印盡得壯公神采。

回顧志揚卅歲前，博學古璽、漢印，旁及皖浙諸派，於黃牧甫、陳巨來二家多所留意，運用漸翁的衝刀法刻出爽利自然、一塵不染的線條，尤以小印、收藏印為代表，或仿元朱，或擬師法，無不匀淨清雅，瘦勁婀娜，允為王壯為、曾紹杰以後特有表現者。卅歲以後，窮六年摩挲之力，悟得吳昌碩之韻致，所作渾樸蒼茫，大氣磅礡，戛戛獨造，自闢新境。合而言之，治印以極工極放為難，而志揚遊刃於兩極，盡精微而致雄放，揆諸當今印壇，誠不多見。

邊款則率多以漢金文為主，兼及單刀行款，運刀輕重有致，於嚴謹中見變化，足傳玉照（壯公齋館）家法，其篆藝高風若此，其要訣即在以排寫為首要，以筆意為講究，以刀法、技法為末技，有識之士求閒章套印者比比皆是，早已名震於收藏之林。

而今，志揚在書法領域上更邁入新的里程碑，在紙墨相擊的快意中，將劉勰「追勁疾，務淹留」的境界表現得淋漓盡致。昔日朱銘大師於十六歲起，師事李金川學寺廟雕刻，三十一歲遇到楊英風大師，盡棄舊學，幡然改慮，成為傑出藝師。此種高瞻的卓識，也可從薛志揚先生身上得到印證。

一九九六年八月廿三日，名古文及書篆家李嘉有先生不幸發生車禍，九月九日晚間於仁愛醫院加護病房往生，我的人生受到極大的衝擊，終日惶惶不能自已，久久不能平復，開始重新檢視自己的人生，為何總是在故紙堆中瞻仰古人，而錯失身畔的寶藏？一九九八年三月，我

走出嘉老驟逝的傷痛，決定不顧案牘勞形的行政工作，把握當下尋覓良師，於二十二日晚間在台北市「小書齋」篆刻址的課堂上結識薛老師，更驚訝的是薛老師在三十年前就認識嘉老了，天下之事無奇不有，帶給我諸多的好奇與聯想。

數十年來，志揚侍我如弟，我敬志揚如父兄，更在篆刻藝術屢獲精進，即使前瞻師範，望之其猶高遠，但動心於志揚「行事古風懷高義」的風采，以及「行刀如劍石上走」的灑脫，更陶醉在老師微醺之際「橫刀欲扶黃山險，猶向毫鋒試崑崙」的奏刀境界，我已不枉此生了。

志揚常常鼓勵我打好根柢，以俟創新之契機，而他本人更不斷在書印上求精進，絕不汲汲於售字鬻印之術，勞擾於政治詭譎之天，而是，純誠堅恆，潛心於藝境之陶養。對於自己的表現，虛懷若谷，謙退如初。因為他深信「藝術留名要開創，自然也要經得起批評」，這份胸襟常常是學院體系中最迫切需要的。

一九七五年，志揚與廖德良結識於寓所，三十年來，志揚已從高中畢業生，成為藝壇中堅，兩位大師一路上惺惺相惜，對於初識時志揚逗鳥之狀，迄今廖德良還津津樂道。另外「良平居」主人陳振諒先生於一九九五年成立「京英閣」，由藝術家黃肇基介紹予志揚，又在志揚引介下結識廖德良，憑著他的慧眼，搶得先機，八年來於台灣印鈕市場之拓展不遺餘力，在專業人士中已成為藏印最豐的「一刀迷」，不僅石材極夥，許多周邊友人都可以透過「京英閣」「一期一會」的歡聚來物色其私家庋藏，儼然形成「一刀鈕友會」。大夥兒常慶幸得以恭逢其盛，能「三全齊美」：集「一刀鈕、二薛印、壽山三寶」於一身。也許有人以為會有玩物喪志之憂，身為治印的人都非常瞭解：物華天寶，輾轉流傳，於物為一，於過目與經手之人，目擊道存，其美育則不可限量！而對藝術家本身，好東西都給別人了，這其實是一種玩物養志的過程呀！

捌 結語

　　步出一刀大師位於開封街的工作室，思索著日本書道泰斗青山杉雨先生於一九七七年來台贈予大師「佳趣勝於楊（玉璇）周（尚均）」的字幅，不禁感佩前輩尊崇文化、惺惺相惜的風範。然而，浮現腦海的竟是大師踽踽獨行於這條空前絕後的台灣刻鈕之途的龍鍾身影，令人欷歔又疼惜。

　　台灣有這麼好的印鈕，這麼精彩的印家，而且集結了最完美的印材，卻總是難以三全齊美，想想古人對於珍玩「曾經過眼」是多麼寶貴的緣分，今人叨天之幸可以把玩，竟然暴殄天物，不是佳印毀於拙鈕，便是良鈕靳於劣質印面，令人痛惜不已。

　　透過廖德良的背影，我們目睹了大師在刀起刀落之間，所成就的四十載印鈕風華；更見到了整個書印世界的縮影，那是王壯為先生，在離亂摧剝之際，所締造的書印與河山並壽；是吳平先生，在虞山極境中，盡得蒼莽淋漓之致；是薛平南先生在意氣吞吐之海，織就一脈錦繡；以及薛志揚先生在行刀如劍之餘，所流露的澹泊自得。

　　這一幅幅動人心魄的畫面，交織成一幕幕藝術極致的場景，所傳達的訊息，就是在於：學養與實踐的貫徹，眼界與美育的昇華。所以我在從師學道之餘，不自主地越陷越深，非一窺究竟不為足。感動越深，益發不忍藏私自祕，自然也企盼讀者既入寶山，不致空手而回。但如此深奧的底蘊，要以淺近的文字暢述陽春白雪之美，反覺失色，所以在一些較嚴肅的單元，我保留了略近於文言的語法，來呼應書印中所應用到的國學素養；甚至鉅細靡遺地剖析壯公漸齋篆藝之次第，以俟君子之來，咀嚼壯公縣泖高明的韻致。相信會心不遠，福緣自是匪淺，而瀕臨絕響之藝，乃庶幾無失傳之虞。能為書印傳承略盡棉薄，是作者真正寫作本書的動機。

印鈕提供人士（依姓氏筆畫為序）：

何崇輝、吳金洋、郭文玄、陳振諒、崔仁慧、黃肇基、張守積、趙慶河、趙貴雄、廖德良、蔡益明、劉秀進、盧鐘雄、賴澄麟、薛平南、薛志揚

印鈕提供人士（依刊載圖片數量多寡為序）：

陳振諒、廖德良、何崇輝、盧鐘雄、崔仁慧、薛平南、薛志揚、黃肇基、郭文玄、趙慶河、吳金洋、劉秀進、張守積、賴澄麟、蔡益明、趙貴雄

玖 推薦書目

· 《中國書畫篆刻備忘錄》文沛美術圖書出版社 1998.5

· 《壽山石考》熊寥 譯註 藝術圖書公司 1996.8.30 初版

· 《方宗珪壽山石史料評註》方宗珪 著（香港）八龍書屋 1993.9 第一版第
 一刷

· 《方宗珪論壽山石》方宗珪 著（香港）八龍書屋 1991.10 第一版第一刷

· 《方宗珪壽山石答問》方宗珪 著（香港）八龍書屋 1992.3 第一版第一刷

· 《壽山石全書》方宗珪 著（香港）八龍書屋 1989.2 第一版第一刷

· 《現代中國篆刻集成》李普同 監修 日貿出版社株式會社 1983.11.1 初版

· 《石陣鐵書室壬戌朱墨印拓》上下 王壯為 昆岡印萃 崑崗印書館 1994.11

· 《吳平堪白自用印集》昆岡印萃 崑崗印書館 1995.6

· 《薛平南印選》昆岡印萃 崑崗印書館 1995.8

· 《薛志揚篆刻選》昆岡印萃 崑崗印書館 1995.5

· 《篆刻學》鄧散木 坊間本

· 《篆刻研究：研究報告、展覽專輯彙編》四十年來台灣地區美術發展研究
 之四

· 王北岳主編 台灣省立美術館 1995.1

· 《篆刻藝術》王北岳著 漢光出版社 1985

拾 參考文獻

《王壯為先生八十八上壽祝賀集》崑崗印書館 1996.9

《王壯為九十自壽作品輯》蕙風堂 1998.9

《印林》雙月刊創刊號（王壯為）1970.2

《印林》雙月刊一卷四期，總號 4（薛平南）1980.8

《印林》雙月刊一卷五期，總號 5（吳平）1980.10

《印林》雙月刊二卷三期，總號 9（趙古泥）1981.6

《印林》雙月刊三卷五期，總號 17（薛志揚）1982.10

《印林》雙月刊五卷三期，總號 27（鄧散木）1984.6

《印林》雙月刊十三卷三期，總號 75（趙古泥）1992.6

《印林》雙月刊十六卷一期，總號 91（王壯為）1995.2

《印林》雙月刊十六卷五期，總號 95（薛平南）1995.10

《印林》雙月刊十六卷六期，總號 96（薛志揚）1995.12

《吳堪白、江兆申書藝之比較》姜一涵　二〇〇〇年兩岸三地書法學術研討會

《薛平南書法集》台北市立美術館 1995

《薛平南千禧百聯集》2000.12

《廖德良印鈕作品集》蕙風堂 2001.7

《石陣鐵書室鐵書朱墨印拓選存》王壯為 華欣文化事業中心 1981.8

《現代中國篆刻集成》李普同 監修 日貿出版社株式會社 1983.1

《篆刻年歷》黃嘗銘 編著 真微書屋出版社 2001.4

國家圖書館出版品預行編目(CIP)資料

印海博藝 / 崔仁慧作.
　-- 初版. -- 臺北市：蓋亞文化有限公司, 2022.06
　面；　公分
　ISBN 978-986-319-655-6 (精裝)

　1.CST: 篆刻 2.CST: 印譜

931　　　　　　　　　　111005070

印海博藝　廖德良印鈕藝術與篆刻名家選粹

作　　者　崔仁慧
封面題字　吳平
內頁排版　周孟璇
封面裝幀　莊謹銘
發 行 人　陳常智
出 版 社　蓋亞文化有限公司
　　　　　地址：台北市 103 承德路二段 75 巷 35 號 1 樓
　　　　　電話：02-2558-5438　　　傳真：02-2558-5439
　　　　　電子信箱：gaea@gaeabooks.com.tw
　　　　　投稿信箱：editor@gaeabooks.com.tw
　　　　　郵撥帳號 19769541　　戶名：蓋亞文化有限公司
法律顧問　宇達經貿法律事務所
總 經 銷　聯合發行股份有限公司
　　　　　地址：新北市新店區寶橋路二三五巷六弄六號二樓
　　　　　電話：02-2917-8022　　　傳真：02-2915-6275
港澳地區　一代匯集
　　　　　地址：九龍旺角塘尾道 64 號龍駒企業大廈 10 樓 B&D 室
　　　　　電話：+852-2783-8102　　　傳真：+852-2396-0050
初版一刷　2022 年 06 月
定　　價　新台幣 900 元
Published and printed in Taiwan